U0061765

Walking Around Macau's Architectural Aesthetics

遊走澳門建築美學

呂澤強 著

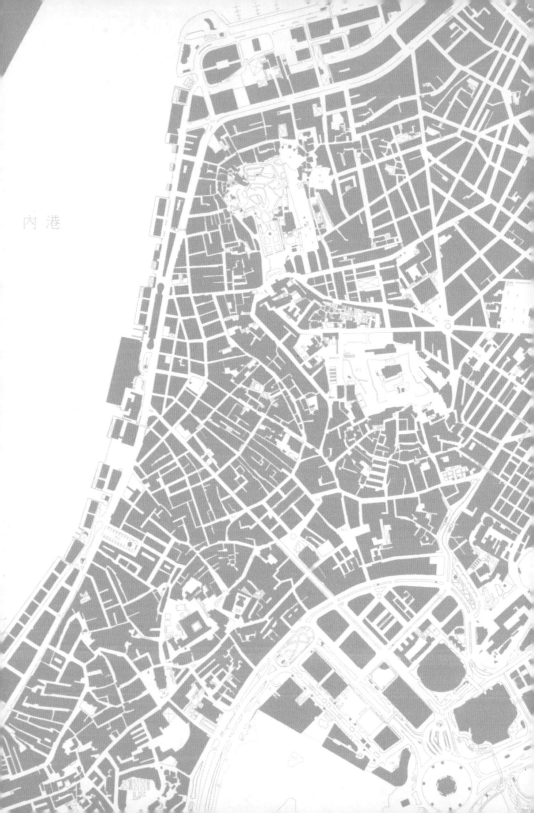

内港

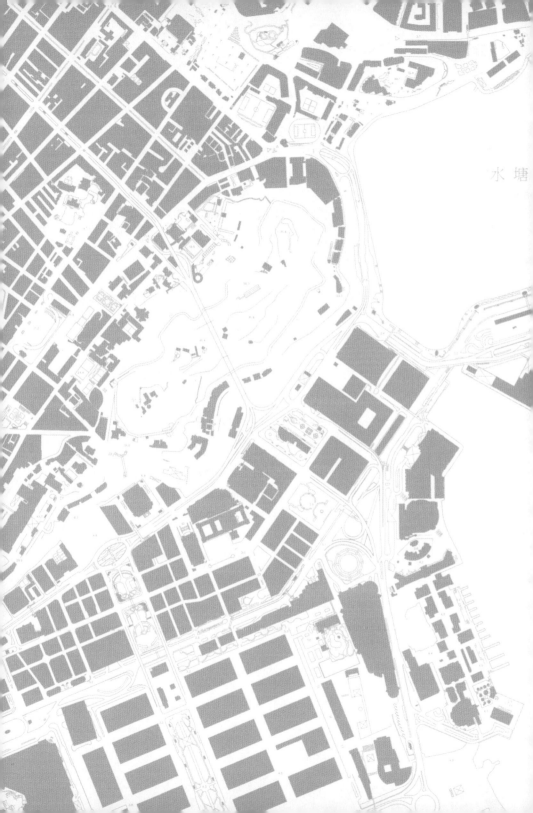

水塘

目錄

第四章　走向現代大潮　1960-1980

第五章　理性秩序之外　1980-2000

前言

　　澳門有著四個多世紀東西方貿易與文化交流的歷史，留存著不少西式與中式建築物。其中，最具代表性的「澳門歷史城區」已被列入「世界文化遺產」。關於澳門歷史城區的中、西式建築物，已經有許多書籍介紹。然而，除了歷史城區，澳門其實仍有許多建築物值得去發現。

　　對於城市建築，紐約、倫敦、巴黎、東京、首爾、北京、上海、香港、台北等都有 Architecture Guide，而澳門，2014 年「我城」出版了《摩登的線條——澳門現代建築文化地圖》（我參與了該項目並撰寫了部分建築物的介紹），2022 年澳門現代建築學會（Docomomo Macau）出版了《澳門現代建築遊蹤指南》，然而上述兩項出版對每項建築物的介紹不多。澳門的遺產學會於 2019 及 2021 年分別出版了《澳門歷史建築備忘錄》一及二，對每項建築物有較詳細的敘述，但由於書中所選取的歷史建築物按類別而編寫，較難讓讀者理解其發展的關係。

　　這本書的目的是讓讀者重新發現散佈在澳門各處不同時期、不同風格的建築物所隱藏的美學，由 19 世紀下半葉的新古典、20 世紀初的古典折衷到 1930 年代開始的裝飾藝術（Art Deco），還有「葡萄牙屋」風格、現代主義、後現代⋯⋯這些都是澳門在迎接 21 世紀更豐富多彩設計形式之前的建築美學。

　　全書分五個部分，每個部分揀選一些具代表性的、而且大部分能確定設計者的建築物為主軸，再簡介相關或鄰近具特色樓房，以主軸的案例建構澳門建築美學的發展脈絡，可以說是一本澳門 19 世紀下半葉及 20 世紀的建築美學簡史。對於建築物的揀選，我參考了 2003 年澳門藝術博物館出版《建築教育小冊子》內的「澳門建築 500 年」Timeline（由澳門建築

師協會提供），並加入幾項我認為值得推介的建築物。

　　建築是社會的縮影，澳門 19 世紀下半葉及 20 世紀建築美學的發展，一方面受當時的國際潮流，另一方面也受到中國與葡萄牙情況的影響。

　　19 世紀下半葉，澳門的建築仍然受歐洲「浪漫主義」復古風潮的影響，新古典、新哥德、新摩爾風都是該時期澳門的設計潮流，負責建築設計的設計者托馬斯・亞堅奴及塞卡爾男爵都並非建築師出身，而是曾留學歐洲回來的土生葡人。建築設計是他們的「興趣」，他們將在遠方見到的東西透過設計圖紙呈現在澳門的城市，並構建本土的古典美學。

　　20 世紀首 30 年，雖然 1925 年在巴黎舉行的裝飾藝術展覽中已出現現代的設計風潮，但在澳門仍然是以古典折衷的式樣為主流，出生於佛得角的葡籍工程師利馬（Mateus António de Lima）設計了不少時尚的房屋。1910 年葡萄牙共和國成立，隨著葡萄牙建築師探索如何表現葡萄牙特徵的建築風格，這個潮流也因為葡人建築師安德拉德（C. R. de Andrade）而在澳門出現，當時澳門開始出現專業的建築師，包括葡人、土生葡人及來自香港的英國建築師。

　　從 1930 至 1960 年，澳門在太平洋戰爭中因葡萄牙的中立而沒有被日軍佔領，澳門出現大批有特色的裝飾藝術風格建築（馬若龍建築師稱之為澳門熱帶裝飾風格）。這段時期，澳門除了極少數的建築師，工程師成為推動這個潮流的主要推手，尤其以土生葡人工程師施若翰為代表人物。當然，因應葡萄牙薩拉查的獨裁統治，澳門也出現彰顯該政權的「新國家風格」建築物。

　　由於葡萄牙對殖民地建築專業人士的限制，當時並非沒有華人的建築設計人員，例如美國畢業的工程師周滋汎，他在澳門開設建築承造公司承接工程；陳焜培於 1934 年考獲工務部門的「總畫則師」[1]，參與郵政局大樓、消防局大樓的製圖及設計工作，後來亦開設建築公司，設計和建造了一些具裝飾藝術特徵的現代樓房；在工務部門任職繪圖員的李珠，在 1960 年代末至 1970 年代在澳門開設工程公司。

在 1974 年「四·二五」革命推翻薩拉查獨裁政權前後，一些葡國建築師（包括在葡國留學的土生葡人）將流行於歐洲大陸的現代主義思潮帶到澳門，如韋先禮、馬斯華、拉馬略。還有來自意大利的夏剛志，都為澳門帶來第一波現代主義的建築設計。

1980 年代至 2000 年，隨著更多葡國及在歐美畢業的建築師到來，現代、後現代甚至解構主義都影響著澳門當代建築的探索。

不同風格建築的出現，除了是設計師的構想，更重要是甲方（例如業主）的品味與視野，在回歸前的十年，許多重要的公共建設，澳葡政府都是透過設計競圖揀選建築方案，這帶動了整個設計的發展，推進了澳門當代建築特色的確立。

這本書揀選了 33 項建築物作分析介紹，並提供幾條漫遊路線。讀者可以帶著這書遊走於澳門的大街小巷，發現另類的「打卡點」，感受這個城市的建築美，還可以更深入了解其中蘊含的歷史與文化內涵。

1　據 1934 年 6 月 16 日的澳門憲報，當時開考的職位是 Desenhador，官方文件譯為「繪圖員」或「緒繪員」，並非畫則師。

PART 1

創造本土古典

**Creation of
Local Classics**

1840-1900

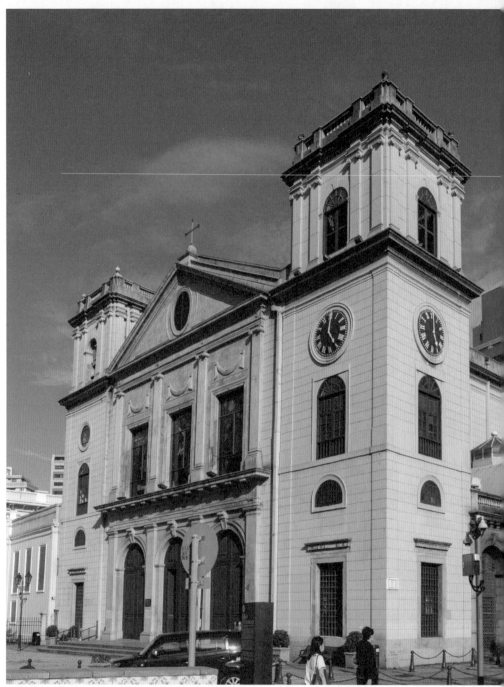

Billy Au 攝

新古典風的大堂

Sé Catedral

主教座堂

Est. 1844

問老一輩，澳門有一處地方叫「大廟頂」，在這個十分地道的稱呼中，「大廟」所指的並非華人的廟宇，而是澳門「天主聖名之城」內最大的天主教教堂——主教座堂。由於它所處的地方曾是澳門城的一個山崗高地，所以用山頂的「頂」字作為地名。

　　在主教制的基督宗教教會中，主教座堂（或稱座堂）是設有主教座位的教堂，是教區主教的正式駐地，因此被視為教區的中心，在教區擁有首席地位。澳門主教座堂正式的名字叫「聖母誕辰主教座堂」，在入口門楣上刻有拉丁文「SS.M.V. MARIAE NASCENTI」，意思是獻給童貞瑪利亞誕生。昔日華人除了稱之為「大廟」，也有稱作「大堂」，雖然今天這個小山崗被四周的現代高層樓房包圍，而且因大規模填海而遠離了海港，主教座堂周邊的街道仍然留存有「大堂」的稱呼，例如「大堂前地」、「大堂巷」等等。

　　澳門幾時開始有主教座堂？據歷史學者的研究，早於 1564 年就有人記述過在「居民區的主要教堂有一個供奉聖母的大祭壇」，並曾在側堂祭壇設置了澳門城的主保貞潔受孕聖母像。

　　天主教澳門教區成立於 1576 年 1 月 23 日，兩日後的 25 日，根據教皇格留哥利十三世（Gregory XIII）的勅令，上述教堂被升格為主教座堂，首任主教是耶穌會士賈尼路（D. Melchior Carneiro）。最初的教堂建築是一座規模細小的木造禮拜堂，歷史學者認為，它是今日的望德聖母教堂的前身。

　　至於在今天主教座堂的地方，根據澳門歷史檔案館 1857 年的資料，大約 1622 年，採用三合土及石材砌築了新的主教座堂，當時的教堂正面朝東，主教府位於教堂的背後，從教堂能夠飽覽整個南灣港灣的景色。過了 200 年，大約 1835 年，教堂變得破爛不堪，經澳葡政府的批准，教區職能暫時轉移至附近的玫瑰堂。

　　直至 1844 年 12 月，主教座堂受羅馬教廷委託開始了全面的重建，整個工程歷時五年並於 1850 年結束，當時的澳門主教是馬他（D. Jerónimo José da Matta）。在這次重建中，教堂的正面改為朝向西北，與旁邊的主教

府共同圍合成一個「前地」空間。

　　這次主教座堂的重建方案由澳門土生葡人托馬斯・亞堅奴（José Agostinho Tomás de Aquino）設計，採用新古典風格，教堂內部結構明快光亮，成為「澳門建築史上最富麗堂皇的教堂」。然而，1874 年，主教座堂因颱風吹襲而遭到嚴重的損壞，直至 1937 至 1938 年間才再次整體重建，重建時採用了鋼筋混凝土結構，卻失去了部分原有的特點。教堂於 1962 年再次進行大規模的維修，形成了現今的面貌。主教座堂除了作為澳門教區的中心，昔日歷屆澳門總督上任時，均按慣例到教堂把權杖放到聖母的聖像旁邊，以象徵權力的神聖。

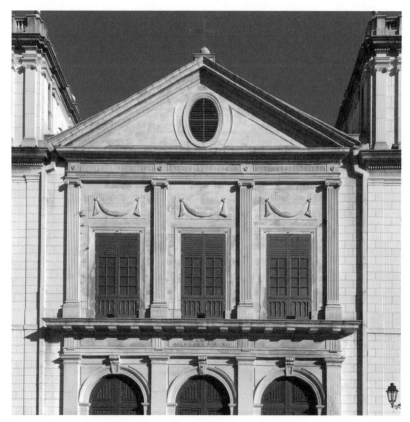

教堂外牆在 20 世紀上半葉鋪上洗水石米飾面，以模仿石材建造。

主教座堂外觀採用了雙塔式的設計，在中世紀歐洲，這種模式代表著「新耶路撒冷」的形象。「新耶路撒冷」是指當耶穌再臨的時候，新天新地的首都所在。

主教座堂立面採用對稱設計，是典型的古典式構圖，牆面用古典柱式的壁柱劃分。立面中央部分頂高約 12 米，採用三段式的構圖模式，三扇門、三扇窗和三角形山花，以橫線條為主。三角形山花上面僅有的橢圓形裝飾物，是教堂頂部的通風口。這座新古典建築不僅採用了古典柱式，立面中央部分的造型參考了古希臘的神廟，而入口的三座圓拱門亦讓人想起古羅馬時期的建築，造型上具有新古典主義的特點。

兩側的鐘樓為三層，高約 13 米，其中一個鐘樓鑲著一座「古董」大鐘，是為紀念葡萄牙國王伯多祿五世（Pedro V）榮登王位而設，大鐘在英國製造並於 1857 年末安裝到教堂的鐘樓。從 19 世紀繪畫及 1874 年照片可見，兩座鐘樓頂部曾經建有圓拱形的小亭，現在則是平屋頂，四周以石欄河作防護。

建築外牆正面主要採用石材，而兩側採用洗水石米飾面，這種飾面在 20 世紀上半葉經常被運用在澳門的建築物外牆，以模仿石材建造。至於教堂的內部，空間與結構體現了 16、17 世紀的教堂特點：由一個主殿組成，兩邊設有側堂，這種空間佈局是耶穌會對教堂改革後而形成的。

教堂主殿為矩形平面，是當時全澳最闊大的教堂空間。主殿兩側共設有四個側堂，其中最古老的側堂採用木拱頂，供奉貞節聖母，而最大的側堂是耶穌小堂，鑲有大型的彩色玻璃耶穌畫像。主祭壇的空間深遠，設計簡單，僅以彩色玻璃窗為背景。祭壇下面埋藏著 16 和 17 世紀的主教和聖徒遺骨，為教堂增添宗教的榮光。主殿與主祭室之間由一個大型圓拱門分隔，造型仿似古羅馬凱旋門，隱喻基督的勝利，拱門上方兩側的圓形徽章是代表四部福音書，並以拉丁文刻寫每本福音書首章的文句。

教堂內部牆體、祭壇及宣道台採用雲石作飾面，地面則用木板鋪築，主入口上方是鋼筋水泥建造的唱詩台。室內裝飾基本上都是 1937 年重建的古典飾線，天花為平頂，兩側牆上開有高窗及彩色玻璃，室內裝飾簡

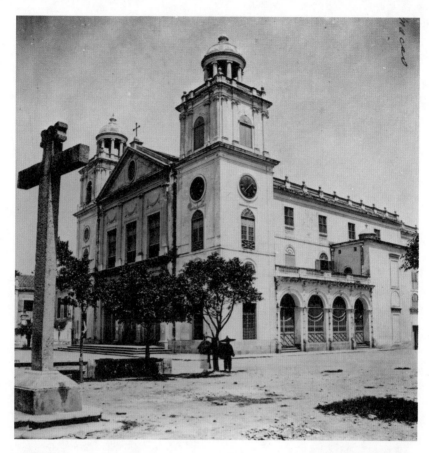

上｜1874 年大堂前地及主教座堂，可見鐘樓上建有小亭。（遺產學會提供）
下｜供奉貞節聖母的側堂（左）、教堂內的聖母祭壇（右，黃生攝）

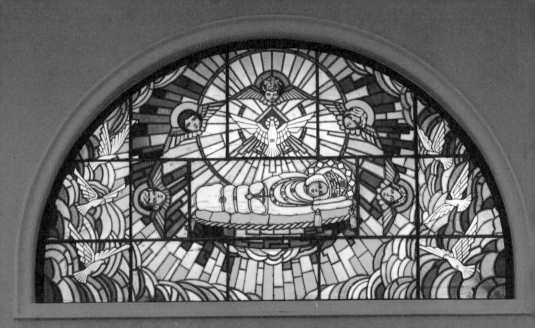

主祭室的彩色玻璃畫，出自上海徐家匯土山灣孤兒工藝院。

潔，表現了新古典的簡樸之美。

教堂內部以淡綠色為主，空間色彩柔和，而彩色玻璃窗與聖像構成華麗的裝飾。根據內地學者提供的資訊，這些彩色玻璃畫像出自上海徐家匯，由法國耶穌會開設的土山灣孤兒工藝院於 1938 年製作，當年工藝院為澳門的兩所教堂製作了合共 1,633 平方呎的彩色玻璃畫。

另外還要一提，在入口一側的小室供奉著聖若翰施洗者，是澳門的其中一個主保聖人。事緣 400 年前的 1622 年 6 月，荷蘭東印度公司船隊進攻澳門，葡人及土生葡人以寡敵眾，在 6 月 24 日聖若翰日當天戰勝了入侵者，後來將每年該日定為澳門城市日，除了在主教座堂舉行彌撒，還會舉行聖像巡遊。

最後，在教堂鐘樓側牆轉角接近地面的一塊石上，刻著拉丁文「ERECTA A.D. MDCCCXLIV. J.T. DE AQUINO DEL.」，顯示 1844 年教堂的設計者為托馬斯・亞堅奴。

澳門土生葡人托馬斯・亞堅奴，1804 年 8 月 27 日生於澳門風順堂區，1852 年 6 月 21 日卒於澳門，是在澳定居的亞堅奴家族（又譯阿基諾家族）的第三代。他早年入讀聖若瑟修院學校，曾於 1818 至 1825 年到葡國里斯本生活與學習，主修數學、繪圖及商業，雖然不是建築師出身，回澳後卻負責了一些建築物的設計，包括南灣塞卡爾家族邸宅（後來成為澳督府，即現時政府總部大樓）、聖老楞佐教堂的改建及主教座堂的重建、燒灰爐的渣甸府邸、西望洋教堂、葡英劇院、二龍喉官邸、十六柱、維森特・佐治大宅及曾是其住所的聖珊澤宮。這些建築物都是 19 世紀中期澳門的重要設計，從中可見托馬斯・亞堅奴將歐洲的新古典風潮帶到澳門，而且影響了另一位土生葡人設計師塞卡爾男爵。

從現存的主教座堂可見，不論立面或內部空間，都很注重比例的均衡，尤其是教堂的主殿空間，寬與高的比例為 1 比 1，而長與寬的比例近乎 2 比 1。加上接近平坦的天花與兩側透入的色彩柔和的光線，整個空間顯得非常簡約優雅，除了具有新古典的裝飾特色，還預視了一點現代性。

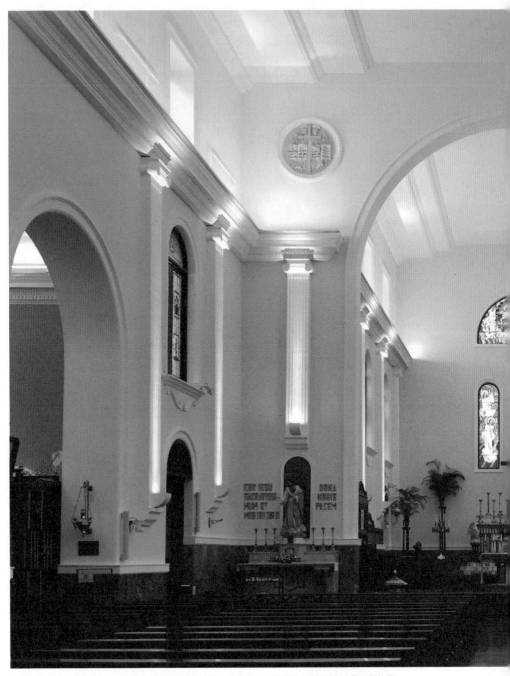

教堂內部色彩以淡綠色為主，空間色彩柔和；主祭室與主殿之間的大圓拱門，造型恍似古羅馬凱旋門。

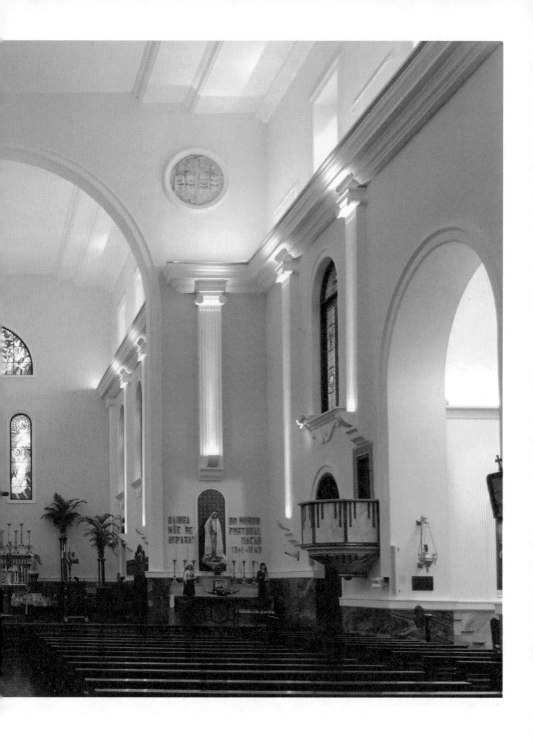

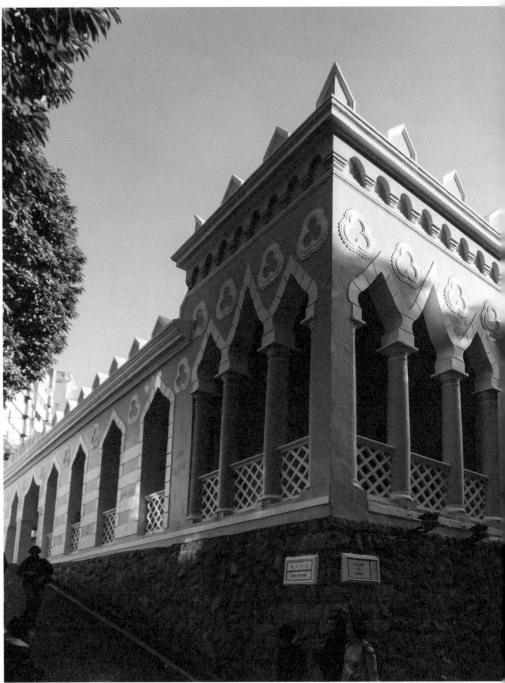

Billy Au 攝

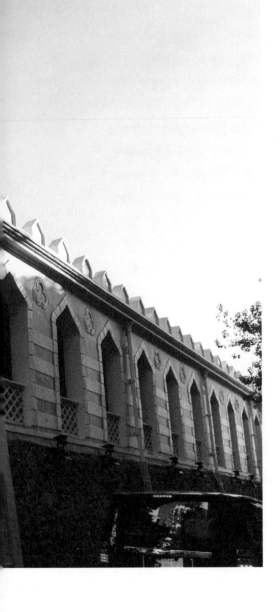

摩爾風的兵營

摩爾兵營

Quartel dos Mouros

Est. 1874

在距離媽閣廟不遠的媽閣街（萬里長城），有一座俗稱「水師廠」的帶有伊斯蘭色彩的西式房屋。在建築美學上它有什麼特色？誰設計這座大樓？現今的澳門海事及水務局大樓，原稱摩爾兵營（Quartel dos Mouros），建成於 1874 年，是當時為由葡萄牙殖民地印度果亞（又譯果阿）來澳的警察建造的營房。1905 年大樓用作港務局和水警稽查隊的辦公樓，所以老一輩稱其為「水師廠」。

大樓位於媽閣山邊，在媽閣街的斜坡上，是一座「摩爾復興」風格的磚石建築，建成時周圍的房屋低矮，從營房可監察內港的情況。建築物長 67.5 米，寬 37 米，建在一處由花崗石砌築的基台上，建築物除了中央為二層高外，其餘部分均是一層高的樓房。

整座大樓的平面呈長方形，除了向媽閣山的一側外，建築物的立面均建有寬約 4 米的迴廊。這種迴廊式設計在 19 世紀末 20 世紀初的澳門非常普遍，是源自地中海地區的「涼廊」（Loggia）配合亞洲亞熱帶氣候的一種設計，能為房屋隔熱及增加自然通風的效果。而該迴廊採用的並非羅馬式圓拱，而是帶伊斯蘭色彩的「洋蔥形」尖拱。

在大樓的轉角處，樓頂的高度稍為提高並在平面上略為向外凸出，除了打破建築物強烈的水平感，亦讓人聯想到軍事要塞的「稜堡」。其外牆上分別開有三個寬約 1 米、由四條細小圓柱支承的伊斯蘭式尖拱，而在迴廊的其他牆身上，則開有寬 1.5 米的伊斯蘭式尖拱，尤其在沿媽閣街的迴廊上，一共連續開有 19 個這樣的尖拱。尖拱之間以三葉飾作為裝飾，而外牆頂部的女兒牆建有類似城堡的垛堞式方尖形裝飾，除了形成一種強烈的視覺韻律感，亦強調了建築物原本的「軍事」功能。

大樓外牆現時整體塗刷成黃色，以白色花紋襯托，與粗糙的灰色花崗石牆基在色彩及質感上形成強烈的對比。現今的大樓雖然仍然帶有伊斯蘭的建築風格，尤其是立面迴廊的「洋蔥形」尖拱，然而，該大樓剛落成時，其伊斯蘭特色比現在更加強烈。從 19 世紀末的照片及藏於澳門檔案館的圖則可見，剛落成的大樓建有阿拉伯式的坡屋頂，屋頂上飾有「新月」。而外牆的顏色並非現今的黃白色，而是紅色與白色相間，近似當時英國人在印度設計的「新印度風格」。

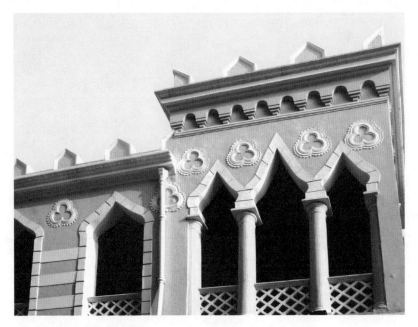

摩爾兵營的外貌恍如城堡（黃生攝）

　　而大樓剛落成的規模，可從 1874 年的記錄了解。新的印度警員兵
營於 8 月 9 日開幕，這座兵營建在近海邊的山坡上，外立面開闊，具
有摩爾風格。在中央和各端角位置，聳立著同樣風格的穹窿屋頂。兵
營的內部空間設計安排恰當，寬敞通爽，足夠 200 人居住。較高的一
層，有三個軍官專用房間，另有一個大廳，中間的通道可以登上屋頂天
台，欣賞遠處的美景。

　　那麼，為什麼摩爾兵營的建築風格叫做「摩爾復興」式樣？這與葡
萄牙的歷史有關。中世紀時期，活躍在北非的穆斯林摩爾人曾佔領大部
分的伊比利亞半島，並建立穆斯林王國。隨著來自歐洲中部的基督徒對
「失地」的收復，後來此地建立了包括葡萄牙等一些基督宗教工國。現
今的葡國和西班牙南部仍保留著不少摩爾人的遺蹟，而文化上亦受到一
定程度的影響。

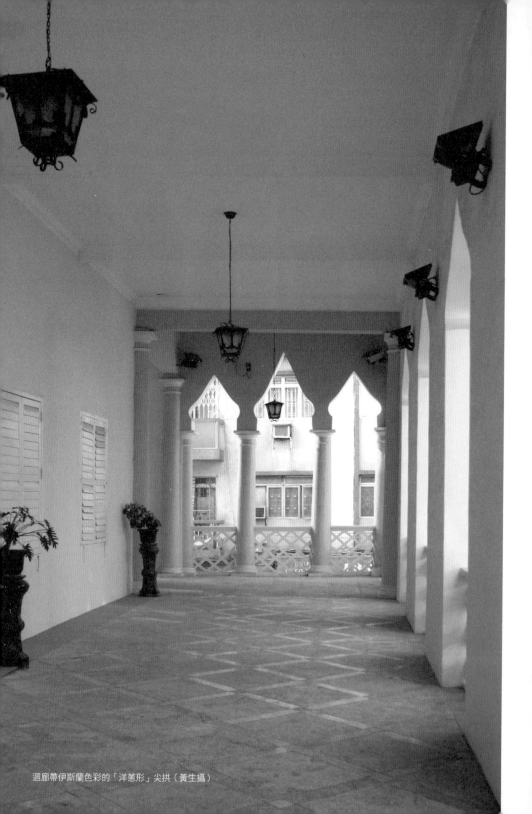
迴廊帶伊斯蘭色彩的「洋蔥形」尖拱（黃生攝）

1888 年摩爾兵營圖則（澳門檔案館 Arquivo de Macau 提供）

　　到了 19 世紀，歐洲處於「浪漫時期」，到處呈現復古的風氣，建築設計經過「古典復興」與「哥德復興」之後，一些國家還出現對阿拉伯及東方的模仿，以表達一種「東方情懷」及對「異國風情」的追求。由於葡萄牙的歷史曾深受阿拉伯文化影響，當時出現了不少摩爾復興的設計，該風格除了具有浪漫主義的懷古色彩，也帶有文化尋根的意義。

　　澳門 19 世紀末 20 世紀初建有多座採用該風格設計的樓宇，保留至今的除了摩爾兵營，還有大三巴附近的何族崇義堂（原是中國俱樂部大樓）、位於東望洋斜巷的歐洲研究學會大樓及位於文第士街的國父紀念館。

　　關於摩爾兵營的設計師，一直以來都說是由一位意大利人卡蘇杜（Cassuto）所設計。然而，筆者在當年大樓落成時的《澳門省憲報》中看到了設計者的真正名字：塞卡爾男爵（Barão do Cercal）。

塞卡爾男爵安東尼奧‧梅洛（António Alexandrino de Melo，又譯佘加利男爵），1837 年在澳門出生，卒於 1885 年，是葡萄牙貴族的塞卡爾第二任男爵，其父親 Alexandrino António de Melo 是第一任男爵兼子爵。塞卡爾男爵是一位商人、法官、外交官及工程師，曾擔任澳門工務部門的主管。身為工程師，他曾設計了總督府的改建方案（原是塞卡爾家族的邸宅）、聖珊澤宮的改建、聖彌額爾小教堂、摩爾兵營、陸軍俱樂部、崗頂劇院立面以及與加華路上尉（Dias de Carvalho）合作設計的仁伯爵軍人醫院。

由於少年時期留學英國，塞卡爾男爵的設計一方面受當時英國「浪漫主義」，另一方面受土生葡人托馬斯‧亞堅奴的影響，主要為哥德復興及古典復興風格。豐富的遊歷也給他的設計帶來不少靈感泉源，例如，他設計仁伯爵軍人醫院時就參考了比利時布魯塞爾的聖拉斐爾醫院。據《憲報》的記載，塞卡爾男爵參考了印度一座伊斯蘭建築的遺蹟而設計了澳門的摩爾兵營，這就可以理解為何原本的設計帶有一點英國「新印度風格」的影子。

現有大樓內部及後部的改建及擴建於 2001 至 2003 年由利安豪（Rui Leão）及 Carlotta Bruni 建築師設計。

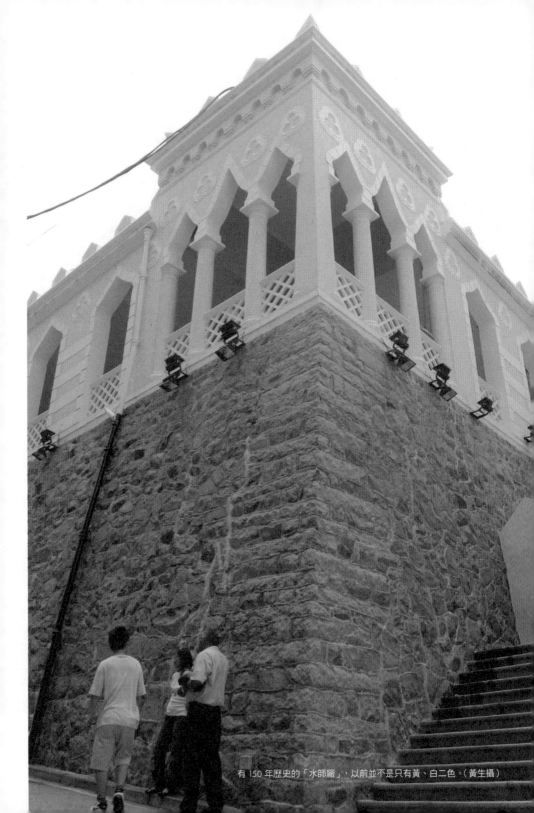

有 150 年歷史的「水師廠」，以前並不是只有黃、白二色。（黃生攝）

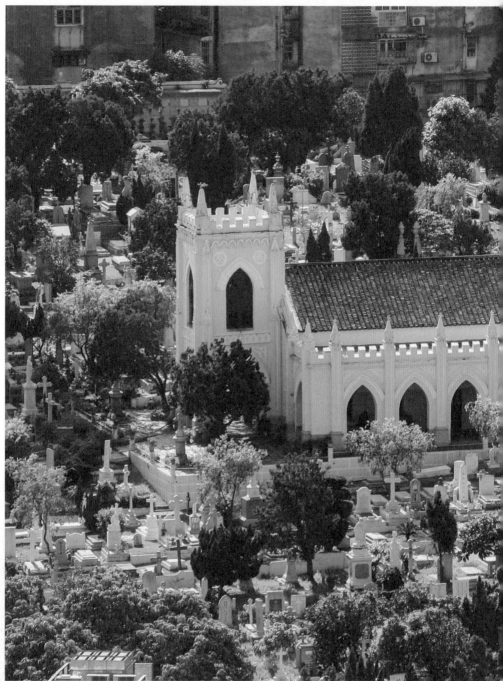

Billy Au 攝

新哥德風的小教堂

聖彌額爾小堂

Capela de S. Miguel

Est. 1875

從塔石廣場的文化局大樓旁邊，有一條斜路可以通往大三巴。沿路走過了文化局大樓，在前方就會看到一道淡綠色的圍牆，這是創建於19世紀的聖味基墳場，墳場內有一座新哥德式的小教堂，是本篇將要介紹的建築物。

　　澳門現存的新哥德式建築物並不多，19世紀復古風潮在澳門興盛，當時採用新哥德風格設計建造的建築物原本就為數不多，原因可能與葡萄牙的歷史文化有關。在歐洲，新哥德風格主要流行於英國、法國及德國，因為這些地區的人認為他們的文化來源與古時的哥德人有關，而且，中世紀的哥德風格就是起源於法國。另外，葡萄牙沒有一個像英國的 Augustus Pugin 那樣沉迷於建造哥德教堂的建築師，因此相比於香港及廣州，澳門的新哥德建築實屬罕見。

　　聖彌額爾小堂是聖味基墳場內的聖所，墳場建於1835年，而現有小堂始建於1874年，並於翌年落成，主要是用作天主教徒過身後的殯葬禮儀。由於受到「甲戌風災」的影響，小教堂在1898年進行過大規模重修，在1948年亦進行過一次修建。

　　這座小教堂入口兩側的石基座，就用葡萄牙語刻著相關的年份，還清楚標明了設計者的名字：塞卡爾男爵。塞卡爾男爵安東尼奧‧梅洛（António Alexandrino de Melo）在澳門設計及建成過兩座新哥德的建築物，一座是仁伯爵軍人醫院（今日的山頂醫院的前身），於1950年代被拆除，而另一座就是聖味基墳場的小堂。

　　對於從香港及廣州過來散步的朋友，一定會覺得這教堂有幾分面熟，對！就是香港的聖約翰座堂及廣州沙面的露德聖母堂。聖味基的小堂確實有點像英國和法國的新哥德設計，可能由於設計者曾留學英國的緣故？

　　聖彌額爾小堂以高聳的鐘塔為入口，並成為正立面的視覺中心。塔邊的豎直角柱、三角形類似小尖塔的裝飾，還有哥德尖拱門窗和塔頂四個角落的錐形小尖塔，令教堂顯得份外高大（當然，欣賞時要盡量避開後面的現代樓宇）。而哥德尖拱加上樓頂類似城堡垛堞的設計，讓人聯想到歐洲中世紀的城堡。

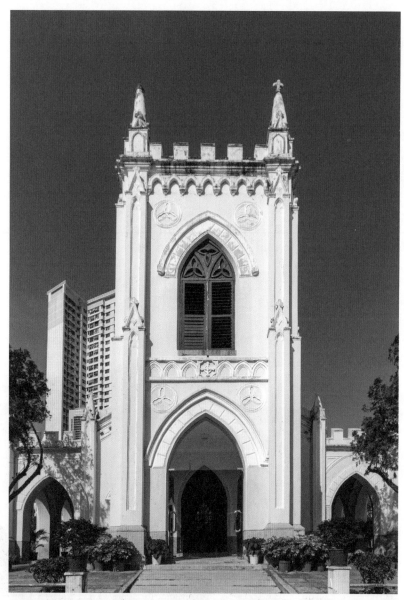

新哥德式的聖彌額爾小堂（Billy Au 攝）

教堂的入口原本是一個「涼廊」，現在用玻璃封閉以便控制室內溫度。教堂的平面是一個矩形，兩邊牆身各開著六個尖拱，在視覺上形成韻律。教堂中軸線盡頭是供奉總領護守天使聖彌額爾的主祭壇，而兩側有藏於牆身尖拱內的側祭壇。儘管如此，教堂的平面及天花並沒有像其他新哥德空間那樣強調十字的形象，而是一個卷拱木天花，側祭壇後還有尖拱門洞通去附屬的空間。教堂入口上方是木製的唱詩台，由兩側窄小的 L 形樓梯連接，加上兩側牆上的尖拱窗和門，有點像英國殖民時代早期的小教堂。

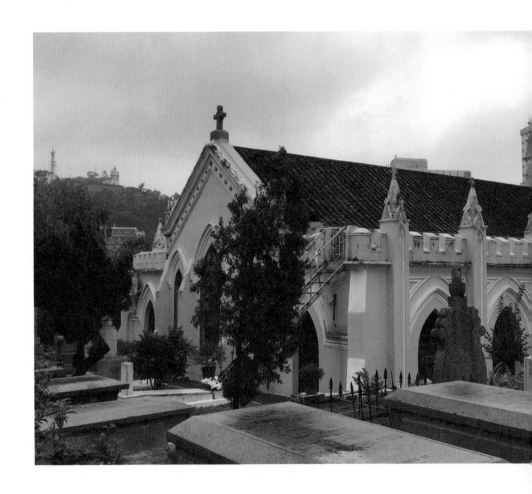

左｜小堂背面
上｜教堂兩側的涼廊（黃生攝）

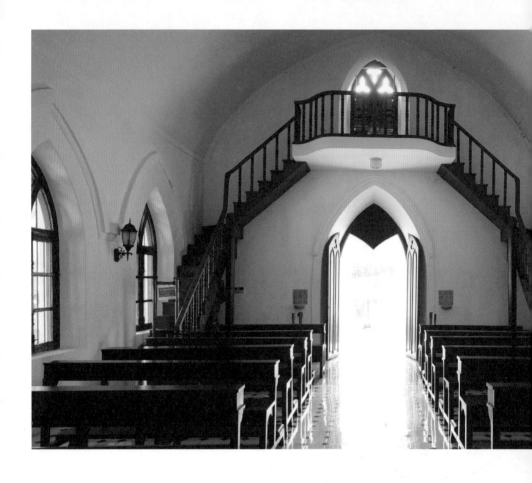

　　細心觀察教堂的木天花，近唱詩台的部分淨高較大，而且呈尖拱式拱卷，這應該是原本的天花設計。現時的天花較低，弧線較為平緩，是因為大約 20 年前為安裝空調及照明系統而壓低了天花，減弱了空間的哥德風格。

　　主祭壇後有三幅彩色玻璃畫，分別繪有：教友臨終時神父為他傅油的情景、最後審判的情景、靈魂在地獄的情景。在其中一塊玻璃畫的下方，可以看到「土山灣孤兒工藝院精製」的字句，說明是出自上海徐家匯法國耶穌會建立的作坊，應該是 20 世紀上半葉安裝的。

　　這座小教堂的外部並沒有採用哥德教堂特有的「飛扶壁」，而是透

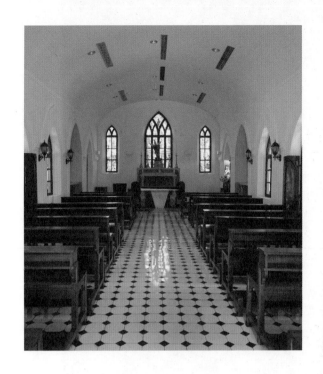

左｜入口上方的木製唱詩台及兩側窄小的木樓梯
上｜小教堂內部，從入口望向主祭壇。

過兩側的涼廊及外部凸出的扶壁支撐，兩側的屋頂及中央的塔頂在正立面構成一個三角形的形象，更加強化了入口鐘塔的高度。

黃昏的陽光照暖教堂正面，加上周圍富藝術感的雕像與墳墓造型，組成一幅非常優美的畫面。筆者有次在翻風的傍晚經過墳場門外，見到小教堂和墳墓的暗沉輪廓，加上風雲變色，很有浪漫主義時期的氣氛。

聖味基墳場長眠著不少澳門 19 及 20 世紀的歷史名人，包括葡人、土生葡人，還有一些華人名人，例如呂和隆、庇山耶、美士基打、布力架、區師達、何賢等等，可以說是城市中的另一個城市。

PART 2

Afterglow of
Revival Style

復興風格餘暉

1900-1930

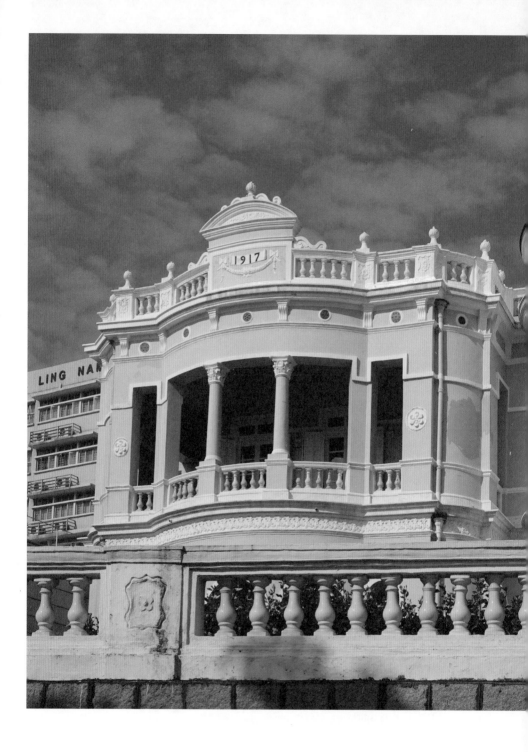

澳門的白宮

白宮

Palacete do Luís Nolasco da Silva

Est. 1917

在東望洋山的白頭馬路，有一座被稱為「白宮」的樓房，現時是澳門金融管理局的辦公大樓。這座洋房雖然叫做白宮，但與美國的白宮沒有任何關係，設計上並非採用同樣的風格，也不是在澳門的美國商人或機構所興建。細心觀察大樓的外牆，可能只是因為它的灰白而得到白宮的名字。

白宮的原主人是澳門土生葡人律師、報人盧義士・施利華（Luís Gonzaga Nolasco da Silva），是著名漢學家伯多祿・施利華（Pedro Nolasco da Silva）的兒子。他購入這塊土地後於 1917 年動工並於 1918 年末建成，今天大樓面向東望洋賽車跑道的立面上仍保留著興建年份的浮雕。

許多介紹資料都說這座白宮是一座氣派豪華的法國宮廷堡壘式建築，細心察看這座建築物之後，筆者不太認同上述的說法。首先，這座洋房並非由法國人設計，而是自 1889 年從澳洲到香港工作的 RIBA 建築師約翰・萊姆（John Lemm），萊姆在 1910 年左右在澳門開設了分公司，設計過一些項目，這座白宮是他 1917 年離世前最後的設計項目之一。

由於地勢的高差，房屋建在一個以麻石砌造擋土牆的基座上，這樣就令洋房與周邊的道路分隔，形成一個相對獨立的環境。走在地段兩側的馬路，只能看到高高的石圍牆上一部分凸出的樓房，在當時附近仍未建有高層的樓宇，這樣的設計保障了屋內生活的隱私。

樓房的平面主要由一個矩形組成，主要的立面朝向白頭馬路及東望洋斜巷，在這兩個立面的轉角處加入了圓形平面的塔樓，造型仿似歐洲中世紀的城堡。洋樓以 19 世紀後期流行的古典折衷風格設計，這種風格著重近觀的效果，同時可以隨意加入不同歷史風格的元素。在這座大樓，面向白頭馬路的立面以近乎巴洛克式的彎曲立面設計，讓兩層高的樓房擁有涼廊式的陽台，可以飽覽當時未大規模填海的外港海景。至於朝向東望洋斜巷的立面是房屋的主入口正立面，立面中央的入口是平面為半個六邊形、類似 Bow Window 的凸出塔樓，兩側則呈現非對稱的

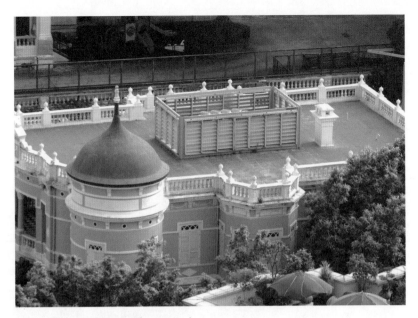

「白宮」現為澳門金融管理局大樓（黃生攝）

設計：帶尖屋頂的圓筒形塔樓及帶三角形山牆的古典造型，儘管底層都以圓拱窗為設計主題，在入口處的拱廊式涼廊打破了重複的視覺韻律，立面的凸出與凹入，加上塔樓曲面，使立面的設計產生前後的空間變化。

　　Bow Window 式的半六邊形凸出塔樓並非東望洋白宮獨有，在澳門 20 世紀初的一些豪華大宅也有採用，例如在今天培正中學校園內原盧廉若家族的住宅洋樓，或在得勝斜路今天用作紐曼樞機藝文館的大宅，都有這樣的設計，在內地一些民國時期的大宅也有採用。Bow Window 式塔樓應該是受到 19 世紀至 20 世紀初英國維多利亞式住宅的影響。

　　至於室內空間的佈局，大宅的平面以入口長窄的門廳走廊為軸線，末段是通往上層的樓梯，兩側則是前座與後座的房間。前座兩個房間（或大廳）可通往朝向外港的涼廊式露台，其中一個房間還有圓形塔樓的空間。前座的設計傾向公用性及接待賓客的用途，後座的兩個房間則較具私人空間的性質，除了設有露台，也有洗手間。

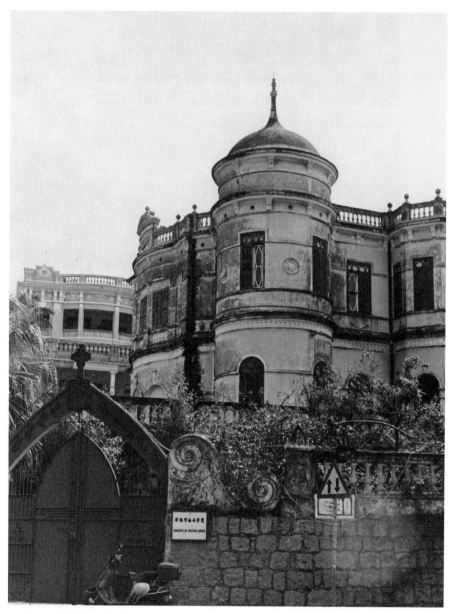

昔日的耶穌寶血女修院（黃生攝）

1950 年代的「白宮」與旁邊的嶺南中學（遺產學會提供）

　　從 20 世紀初的明信片可見，白宮採用平屋頂，只有轉角塔樓矮扁的洋蔥形屋頂打破這個水平的設計。前後座的房間都建有壁爐和煙囪。在港澳地區的西式大宅，壁爐除了用作冬天取暖，也用作春季潮濕天氣時乾燥室內的「抽濕機」。

　　從最初的設計圖則可見，大樓原本是預計以大型的西式四坡屋頂建造，加上入口塔頂三角形的屋頂，和塔樓頂近似「中國風」的弧形屋頂，還有幾支凸出的煙囪。除了具有維多利亞式住宅的特色，整體感覺更有 19 世紀浪漫時期所追求的東方異國情調。而實際建成後的白宮，則更似一座英國維多利亞式住宅，尤其轉角的矮扁洋蔥形屋頂的塔樓，在維多利亞式住宅也能見到。

　　大樓在 1960 至 1996 年曾是耶穌寶血女修院，自 1996 年改建及擴建後成為澳門貨幣暨匯兌監理署，即後來的澳門金融管理局。改建及擴建設計由 OBS 建築師樓負責，以現代語言襯托原有的古老建築。由於大樓甚少對外開放參觀，欣賞其外觀最好的地點可以在東望洋賽車跑道旁的卓公亭，還可以在東望洋酒店及其地面層的茶樓透過大玻璃窗觀看。

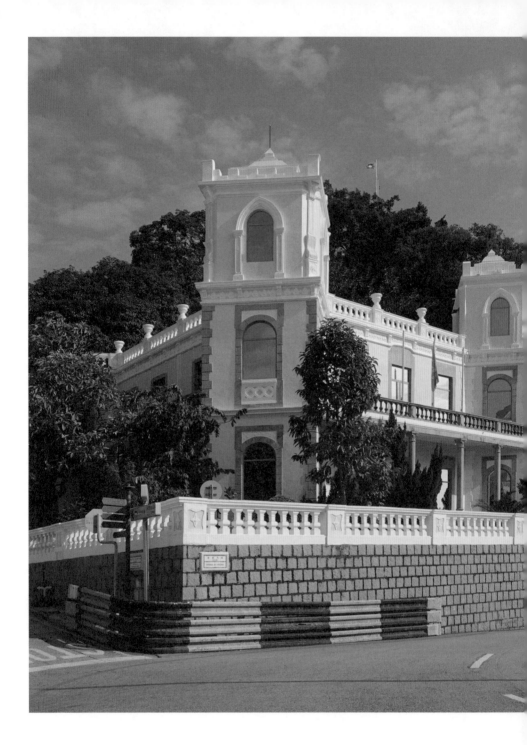

浪漫的古堡大宅

知春邨

Vila Primavera

Est. ~1905

20 世紀之前，澳門的外國人都喜歡在南灣建造大宅，到 20 世紀隨著城市範圍的擴大，東望洋山也成為上流社會喜歡居住的「半山區」。在東望洋白頭馬路與海邊馬路之交匯處，有一座中世紀古堡式大宅，雖然同樣建在一個以花崗石砌築的基台上，相比起鄰居的「白宮」與「快樂宮」，這座古堡式大宅在周邊的道路上更易被看到，甚至能夠出現在東望洋賽車跑道的照片中。

　　這座大宅，有稱為「知春邨」（Vila Primavera / Primorosa），是東望洋三幢有名大宅之中最早落成的洋房。1901 年 5 月正值春天，葡人文第士（Manuel da Silva Mendes）從葡國來到澳門，1903 年他向政府申請在東望洋山建大宅，大約 1905 年這座古堡大宅落成，文第士在該處居住至 1931 年離世，至於建築物由誰設計，暫時仍未找到相關資料。

　　大宅樓高兩層，正立面朝南，東北面背靠東望洋山，而大宅及花園的入口設在西邊的地厘古工程師馬路。早期的大宅外牆是淺灰色的，並不是現時見到的黃白色。

　　整座大宅平面略呈方形，向南的正立面兩端角分別建有三層高的塔樓，並與立面成 45 度轉向，邊角飾有花崗石造的角隅石，最頂層邊上建有類似巴洛克渦卷形扶壁的飾件。塔樓採用圓拱窗及頂層的尖拱窗，加上塔尖和垛堞造型的女兒牆，令大宅外觀帶有中世紀城堡的感覺。

　　正立面地面層以纖細石柱支撐一樓的陽台並在下方形成涼廊，相對於塔樓的拱窗，建築主體以矩形門窗為設計，配合簷口花紋、渦卷形托架、護欄支墩及中式寶瓶欄柵式女兒牆，20 世紀初能從陽台遙望南灣西灣及遠處的大小橫琴。

　　西側立面的設計與南立面近似，然而一端的角塔改用半圓形平面，而且現時只有兩層高，但從 20 世紀初的照片可見，該角塔原本是一座圓柱形三層高的塔樓，塔頂採用穹窿屋頂，頂部還裝有風向標。整座大宅當時更接近中世紀古堡的外觀，完全反映 18、19 世紀浪漫時期的懷古美學。葡萄牙建築評論家 Ana Tostões 用浪漫主義及異國情調來形容這座大宅。

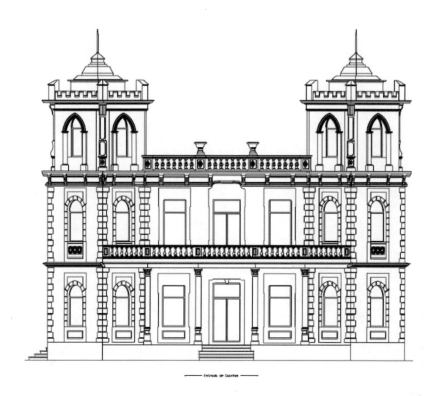

大宅立面圖（遺產學會提供）

　　至於大宅內部，從仍是文第士住宅時期的照片可見，室內大廳房間的裝飾非常中西合璧。天花是西式的格狀木天花，牆頂是近似新藝術的裝飾花紋，但天花、門和牆都混合中式的圖案，屋內使用的家具都以中式為主，也有中西融合，家中還展示著屋主豐富的中國古玩收藏。

　　文第士 1867 年在葡萄牙北部出生，1901 年來到澳門擔任利宵中學的葡語和拉丁語教師，後來兩次擔任該校校長，亦曾任法官、檢察官及執業律師。他是當時澳門葡人知識份子中最傑出的代表人，是研究及推崇中國老子道家思想的第一個葡萄牙人，亦是著名的中國文物收藏家，

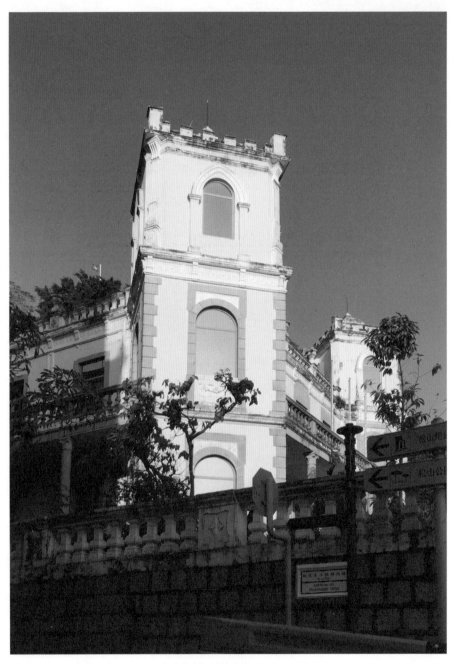

大宅中世紀古堡的外觀，反映 18、19 世紀浪漫時期的懷古美學。

大宅正門石圍牆上的中國金錢圖案

在 20 世紀初已提出保護澳門的城市與建築。1931 年 12 月 30 日文第士在澳門去世後，其部分文物藏品被澳葡政府收購，作為賈梅士博物館藏品，現在成為澳門藝術博物館的重要藏品。

文第士逝世後，大宅幾度易手，曾用作瑪利亞方濟各傳教修會修女宿舍及護士學校，後來用作政府診所、衛生司藥物事務中心。1998年，澳門基金會斥資 3,000 萬將其改造擴建，用作聯合國大學國際軟件技術研究所，改造設計由 O.BS 建築師樓負責，保留了建築物立面，內部間隔完全改變。

在大宅正門石圍牆上，大約大宅的中軸線位置，有一個中國金錢圖案，未知是否與原屋主對中國風水的考慮有關。

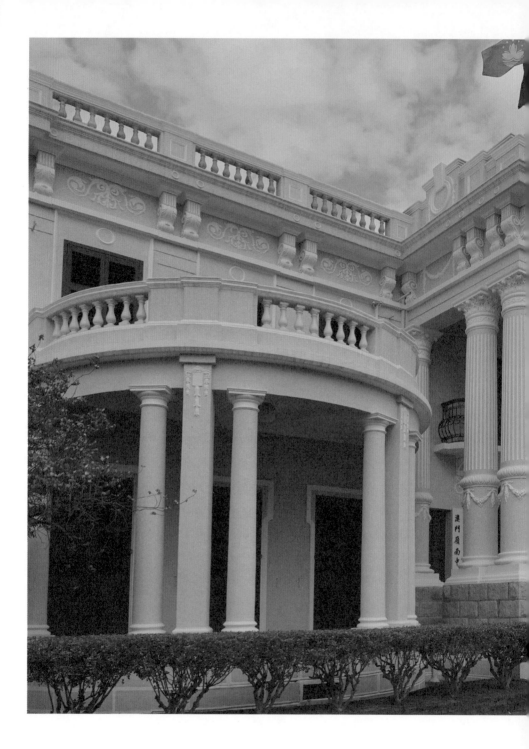

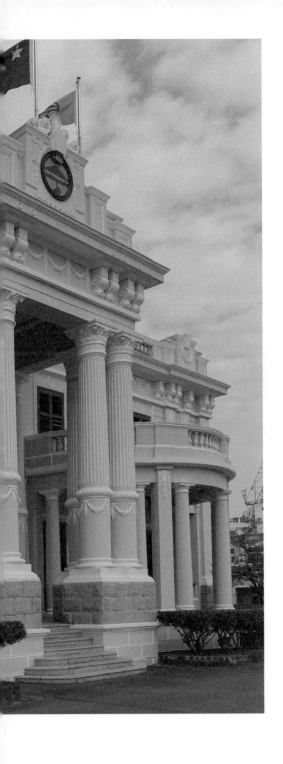

東望洋的快樂宮

快樂宮

Villa Alegre

Est. 1921

在東望洋白頭馬路的「白宮」旁邊，有一所名為「快樂宮」（Villa Alegre，又稱快樂園、快樂別墅、永樂邨）的大宅，現在是澳門嶺南中學的大樓。早在 1915 年，土生葡人律師施之古（Francisco Xavier Anacleto da Silva）向澳葡政府申請位於東望洋的土地興建花園大宅，1918 年獲批面積 1,671 平方米的地塊。施之古委託土生葡人建築師施利華（José Francisco da Silva）為其設計大宅，並於 1921 年落成。

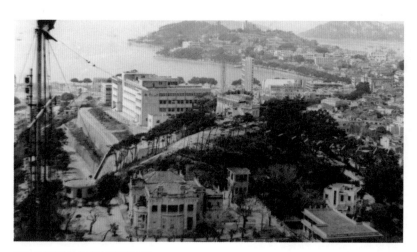

1960 年代嶺南中學（遺產學會提供）

　　快樂宮的設計採用當時澳門流行的古典折衷風格，採用對稱的平面。大宅正立面朝向東南，從窗戶及陽台能飽覽澳門外港的景色。

　　大宅各個立面都採用對稱設計，並運用古典建築常見的「三段式」構成手法。正立面建有三個向外凸出的「涼廊」，正中是由八根兩層通高的巨大科林斯柱支撐的入口門廊，加上粗琢花崗石基座，令大宅入口有類似古典神殿的宏偉莊嚴；入口門廊兩側是一層高的、半圓形平面的弧形廊，採用塔司干柱支撐，為地面層前半部分的大廳形成類似涼亭的半戶外空間，並為一樓前半部分的房間形成寬敞的露台。

大宅的門廳與樓梯

　　兩個側立面採用對稱的柱廊設計，中央部分帶弧形平面略為凸出，使古典造型的立面略帶巴洛克曲面的動感。立面簷壁上成對的渦卷式托架、藤花裝飾、壁柱上垂花飾及錯落有致的山牆造型，令大宅更顯巴洛克的華麗。

　　大宅平面以入口為中軸線，左右略為對稱地排佈室內空間，入口門廊之後是門廳，該處連接著兩側的矩形大廳。從門廳經過一個大圓拱之後是中央對稱平面分為三跑的大樓梯，樓梯屋頂天花開有一個十邊形的天窗，使樓梯更顯氣派，其兩側有廊道通往後部的廳與房間。其中，南側的前後兩廳可以連通，並能直接透過側立面的弧形廊及弧形梯級走到花園。

　　至於室內的裝飾，都是採用 20 世紀初流行的飾線及花飾，門和樓

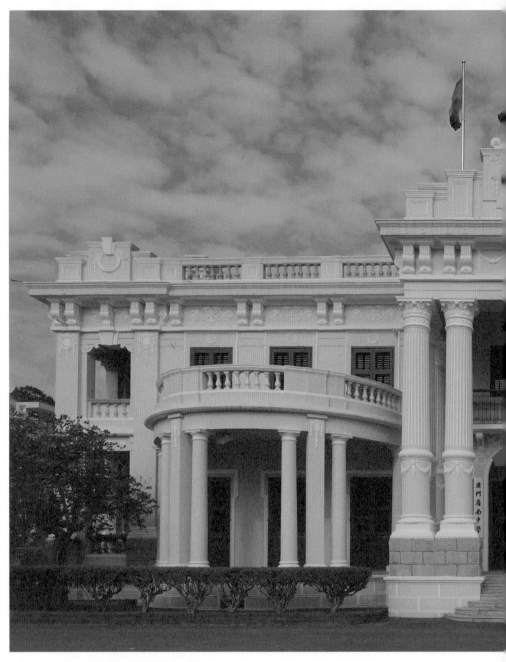

大樓正立面建有三個向外凸出的涼廊，設計極具氣派。

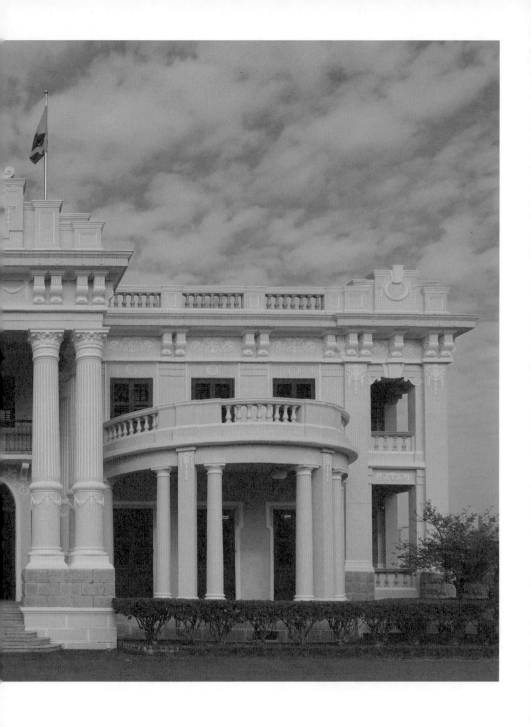

上｜樓梯平台三面牆壁均鑲有油畫，天花開有十邊形天窗。
左｜古典折衷式樣的大樓梯
右｜每幅畫都有代表畫家的紅色梅花及白色天字符號

梯都略帶巴洛克的裝飾，地面層南側前後廳的柱身及天花採用較繁雜的西式木雕花裝飾。

原屬施之古的「快樂宮」於 1937 年通過司法拍賣，成為澳門郵政儲金局物業，曾租予由上海逃難來的香山籍富商陳炳謙，自 1938 年則租予為逃避日本侵襲而從廣州遷來的廣州嶺南中學男校，並從 1948 年至今成為澳門嶺南中學的辦學大樓。

由於大宅改變過幾次用途，外觀與內部裝飾均略有更改，大樓原有的西式坡屋頂被改為平屋頂。而內部最具研究價值的，是在地面層通往一樓的木樓梯平台正面及兩側的牆壁上鑲著的油畫，正面牆壁畫面繪畫了恐龍互相廝殺的場景，兩側則畫有春天及冬天的景象，每幅畫的畫角簽名處都有紅色的梅花及中間白色天字的符號。該畫繪成於 1950 年，當時大宅已用作嶺南中學的校址，據校長講是出自著名畫家梅與天的手筆。

對於香港的朋友可能聽過這位畫家的名字，皇都戲院的前身璇宮戲院 1952 年的「蟬迷董卓」浮雕就是由嶺南畫家梅與天繪製。根據香港藝術博物館的資料，梅與天（1891-1965 後）以中西合璧風格著稱，擅長山水畫，畫面佈局及設色均帶有西畫韻味。他 1921 年參與組織赤社，是 20 世紀初推動西洋繪畫的先驅。

最後介紹一下「快樂宮」的設計師。土生葡人施利華，1893 年 3 月 7 日出生於澳門風順堂區，年輕時隨父親在上海生活，透過國際函授學校完成建築文憑課程，1917 年回到澳門執業，1919 年移居天津及上海並從事建築設計工作，1971 年於香港去世。施利華在澳門的設計不多，除了「快樂宮」，還有於 1918 年負責崗頂劇院的修復計劃。

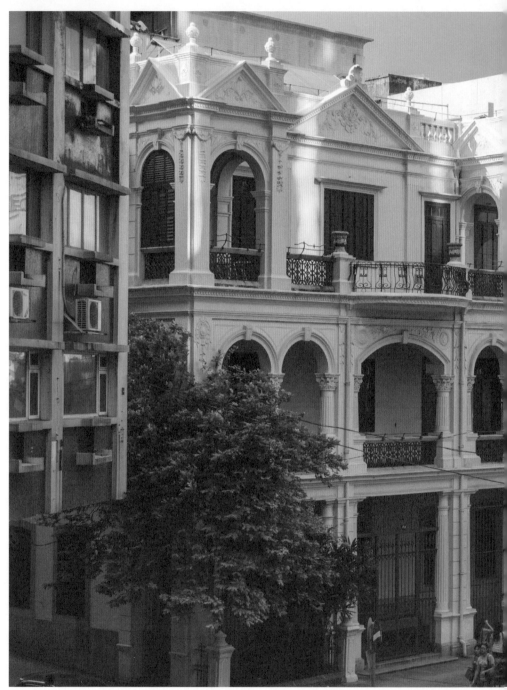

Billy Au 攝

高可寧大宅

Mansão do Kou Ho Neng

Est. 1916

在水坑尾巴士站附近有一座黃白色的洋樓，是 1916 年落成的高可寧大宅，建築物採用當時流行的古典折衷風格，由在香港執業的英國建築師約翰·奇勒·克拉克（John Caer Clark）負責設計。

大宅由三層高的主樓及兩層高的副樓組成，主副樓內各有一個天井。主樓正立面面向水坑尾街，對稱設計，採用古典建築的三段式構成手法。

地面層以塔司干圓柱形成入口涼廊，為保障空間的私有性，涼廊與行人道以通高的鐵欄柵分隔，陽光透過欄柵照到大宅入口外牆上，形成優美的光影效果。地面層一側外面還闢有小小的花圃，為大宅增添一點綠意。一樓外廊以科林斯柱和圓拱作為外立面的構成，加上一些花飾，使其與地面層「基座」的堅實簡樸形成對比。二樓的外立面設計更加繁瑣，中央部分沒有外廊，三角形的山花加上半圓平面挑出的陽台，強調大宅中軸線的重要性，而兩側的單拱外廊，仿似雙塔式教堂的鐘塔，增加了大宅的宏偉感覺。

由於立面的虛實對比、山花、簷線與花飾等元素，在陽光下更凸顯立面的通透與華麗。相對於正立面，側立面及背立面則較簡樸，以凸出的走馬騎樓及百葉窗為主要元素，均是為了滿足室內功能而佈置。

副樓的正立面同樣面向水坑尾，底層以麻石為牆基，牆上開有三個大窗，鐵窗花的圖案雖然簡單但優美，該層並開有一個側門方便傭人出入。一樓的立面則以凹入的陽台為主，其中的鐵柱與渦卷式的鐵花，令其略帶摩爾式的異域風情，而瓶形矮圍欄及拱窗上的圓窗，又使立面帶有一點意大利手法主義的感覺。

這座完全西式外觀的大宅，最特別之處是內部空間遵照傳統中式大宅的格局。首先，入口大門是嶺南建築的「三件頭」：吊腳門、趟櫳門及板門，在屏門前的門廳一側設有保佑家宅的門官。內部平面佈局為三開間，前廳與後廳之間是通空的天井，廳房、樓梯都圍繞天井佈置。

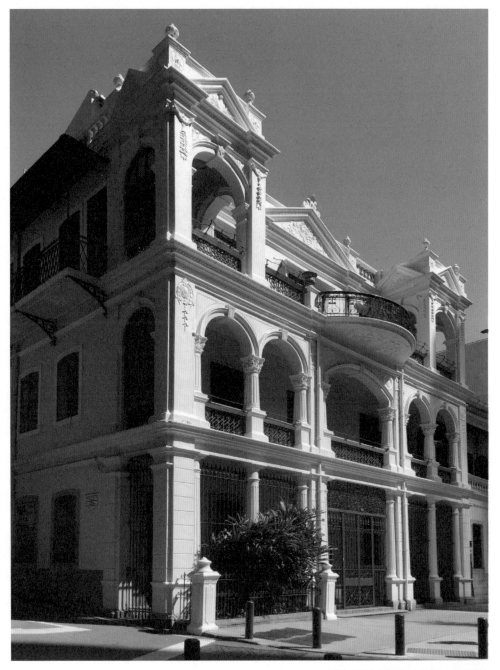

大宅立面的虛實對比在陽光下更顯通透感

副樓的陽台渦卷鐵花略帶摩爾風格，瓶形矮圍欄及拱窗上的圓窗，使立面帶意大利手法主義的感覺。

陽光透過欄柵照到大宅入口外牆，形成優美的光影效果。

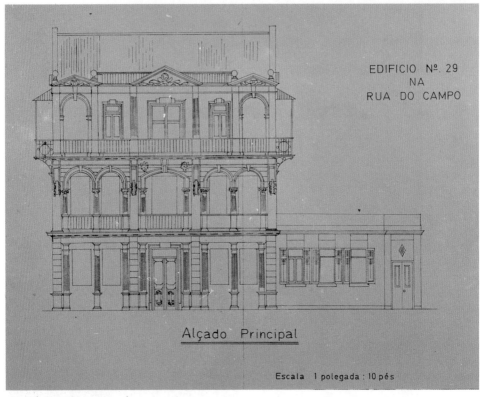

EDIFICIO Nº. 29
NA
RUA DO CAMPO

Alçado Principal

Escala 1 polegada : 10 pés

大宅立面圖（遺產學會提供）

　　大宅並不開放予公眾，然而室內裝飾非常精緻豪華，樓梯和樑柱、
間隔以西式折衷風格為主，亦加上不少中式的吉祥花紋圖案；天井周圍
則以中式木雕及繪有中國畫的玻璃作點綴，還有各式掛落、屏風、櫳格
窗花、滿洲窗、實木家具和西式鐵藝構件，處處體現真正的中西合璧的
設計風格，完全反映 20 世紀前半葉澳門華人富商的生活品味。副樓同
樣以天井為中心，周圍的空間滿足後勤服務的功能，天井的一側牆壁上
建有中式浮雕（灰塑）、對聯與彩繪（壁畫），同樣體現中西合璧的風格。
　　高可寧位於南灣大馬路 679 號的另一座大宅，內部也有相同的中

西合璧裝飾，而且也是西式建築外觀加上中式的傳統平面佈局。兩座大宅都被評定為具建築藝術價值的樓宇。

　　大宅的建築師約翰・奇勒・克拉克 1912 年到香港執業，水坑尾的高可寧大宅是他最早期的設計。如果以克拉克 1927 年在香港設計建成的漆咸徑自宅作比較，他的自宅更偏於簡樸典雅的新古典風格，尤其是房屋比例優雅的外廊。對比上述兩項早期的設計，可以推斷在高可寧大宅，設計師更迎合業主的品味與需求，還有當時澳門流行的折衷風潮。

　　高可寧是港澳富商，1937 年與傅德蔭（傅老榕）合資泰興公司，專營澳門博彩業長達 20 多年，並於港澳地區開設多家典當舖。他曾任澳門鏡湖醫院、同善堂、澳門紅十字會及澳門中華總商會的值理及榮譽主席，一生獲得多次勳章，包括葡萄牙紅十字會紅十字勳章及葡萄牙基督勳章。

　　中西合璧的華人富商大宅除了高可寧大宅，還有現今盧廉若花園旁邊的培正中學行政樓，該大樓原本是盧廉若家族的大宅，與花園相連，大樓內也有不少中式的裝飾。另一座位於得勝斜路，現時為紐曼樞機藝文館的大宅，外貌是古典折衷式樣，內部有中式的木雕掛落，中西合璧的裝飾。這座大樓當有展覽及活動時能進去參觀，漫遊東望洋山除了看之前介紹過的三座葡人洋樓之外，記得不要錯過華商中西合璧的宅邸。

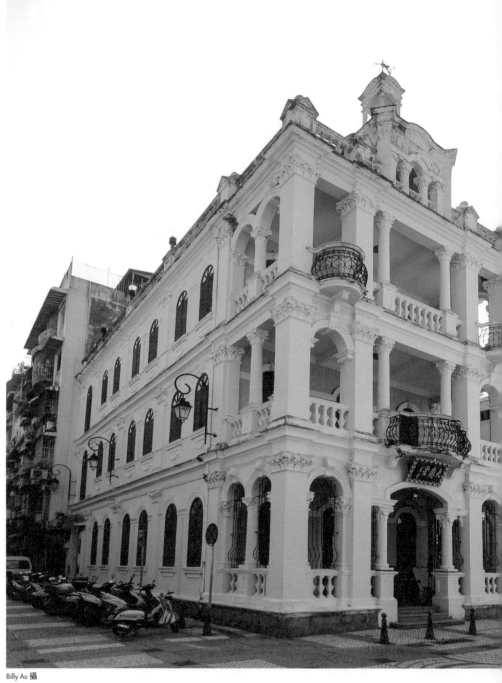

Billy Au 攝

帶巴洛克風的學校

大瘋堂

Tai Fung Tong

Est. 1918

在望德堂區，面向望德聖母堂的一列房屋中，有一座三層高，頂部建有亭形塔樓的建築物，設計與整區的房屋有明顯的分別，入口大門上懸掛著「大瘋堂」的牌匾。

現今的望德堂區是澳門 20 世紀初城市改造的結果，當時澳葡政府根據「改善城市物質條件」委員會的報告，採用歐洲現代棋盤式街區規劃，重建了整個望德堂區。區內的街道以東北—西南走向為主軸，再以與其垂直的街道為副，並以兩層高的連排式西式民居為主。

然而，在望德聖母堂前地的正前方，瘋堂新街與瘋堂斜巷的夾角處，卻建有一座三層高的房屋，樓頂建有一個雙層亭形塔樓，正面標示著 1918 年，頂端還有鐵製的風向標。從一張 20 世紀初的照片可見，該房屋入口大門上方寫著「公教學校」，兩側分別寫著「劉公裕畫」及「何光來造」。其下方仍有葡文，由於照片清晰度所限，只能辨析「Agostinho LAU」及「HO LOY construtor」。

根據歷史檔案，該地塊於 1916 年 10 月 24 日由商人崔諾枝（Joel Jose Choi Anok）向澳門政府申請興建房屋。在大樓地面層右側的牆壁上，現時仍保存著一塊 1923 年 5 月 27 日「倡建澳門公教學校捐款贈物芳名」石碑，首行列有以下人名：崔諾枝、陳永賜、利希慎、謝詩屏、劉公裕、莫晴江、有成公司、政府、譚國材、鄧澤田、鮑若望主教、劉雅覺、梁乾生、譚清溪、高可寧、梁裕簡、梅煒唐、許全仰、李美樵、黃孔山、鄧庸甫、許恩寵、何曉生、唐學廷。

從石碑可以推斷，該樓房於 1923 年落成，而樓頂塔樓的 1918 年，可能是始建年份。石碑還記述在整個工程中，「崔諾枝報効石腳全座，陳永賜報効全間木料，劉公裕報効畫則監工銀壹千員（元），政府補回舊書館價銀六百員（元）」。至於「政府補回舊書館」中的「書館」是何處，仍有待研究。

1923 年，崔諾枝及其他熱心教友成立了「華童教育輔助會」，並於現今「大瘋堂」的樓房內創辦「公教學校」，向澳門華人兒童提供免費的教育。從一些歷史照片可見，建築物的地面層曾是學生上課的課室，

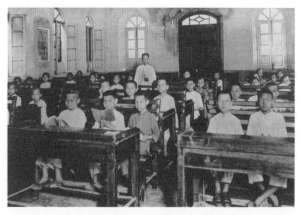

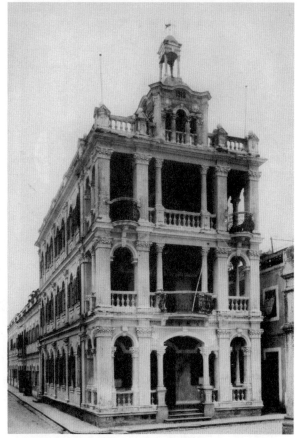

1927 年的公教學校（下，歐路易提供）及內部的課室（上，遺產學會提供）。

而之前提到的石碑，在照片左側牆上已可見到。公教學校於 1945 年停辦，該樓房自 1949 年 8 月 1 日用作澳門公共救濟總會，後來改為青少年活動中心（中華青少年教育輔助會），並於 2011 年改為大瘋堂藝舍。

　　至於該建築物的設計特色，正如 20 世紀初澳門大部分的西式建築物，採用了折衷主義風格。折衷主義風格流行於 19 世紀的歐美，與新古典風格不同，設計師不需要過度遵從古典建築設計的法則，而且可以隨心所欲運用各時期的裝飾元素，甚至混合使用其他文化的元素。折衷主義風格的建築物配合街道規劃，不但追求遠距離的整體透視，更強調近距離的裝飾效果。

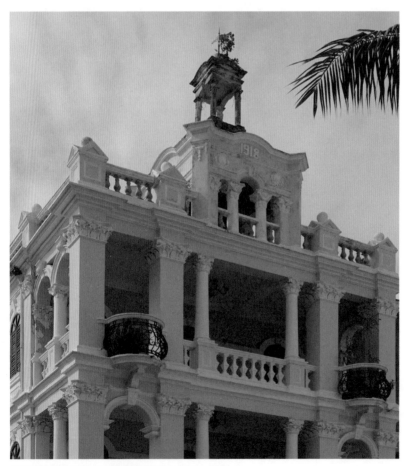

樓頂的雙層亭形塔樓，及可能是始建年份的「1918」字眼。

側立面的柱廊與木百葉窗

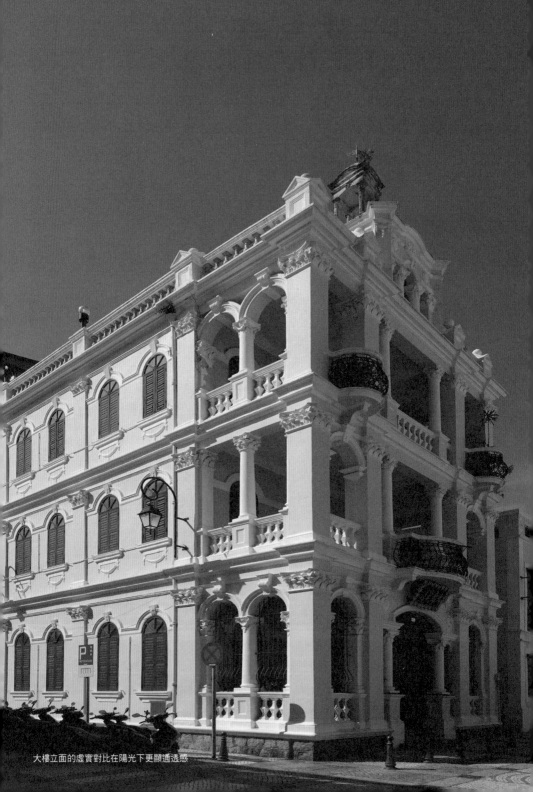
大樓立面的虛實對比在陽光下更顯通透感

「大瘋堂」的建築物，平面是一個窄長的矩形，兩面臨街，另一側是水巷，面向東北的正立面帶有涼廊，四列科林斯方柱將正立面分成三開間。除了採用不同的柱式與拱卷的組合，在一樓及二樓更添加弧形挑出的陽台，使立面設計豐富多變，並略帶巴洛克的華麗與視覺動感。而且正立面的涼廊令房屋的前部分形成一處非常通透的空間，不但迎合嶺南春夏濕熱多雨的氣候，更強調了視覺上的透明性。

　　樓房屋頂建有雙層亭形的塔樓，類似新馬路郵政局大樓鐘樓的設計，原本的功能應該用作學校的鐘樓，在視覺上也加強了建築物的豎向與地標性。

　　至於內部，空間以兩側牆承托橫樑的設計，使內部空間沒有立柱，加上兩側牆身都開有多個拱窗及木百葉，適合作為課室的功能。由於在1990年代曾作大規模的維修，建築物已採用混凝土結構，然而，位於後部的樓梯仍保留著原本的木扶手。

　　另外，房屋後方近水巷的出口，開有一個水井，至今仍保留在該處。澳門城市在1930年代才開始有自來水的供應，因此，20世紀初的大宅內都建有水井以便日常取水。

　　「大瘋堂」的建築物以其高度及風格，有別於望德堂區內的所有民居，成為瘋堂斜巷的一處建築地標，是區內的熱門「打卡點」。

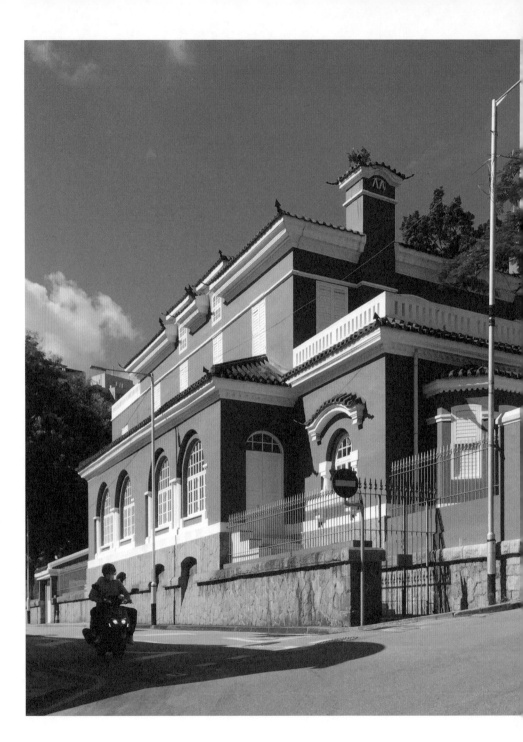

葡萄牙風的住宅

綠屋仔

Edifício na Estrada Nova, n.º 2

Est. 1921

在澳門，由於曾長時間受葡萄牙的管治，一些不太了解澳門西式建築複雜性的學者或介紹者，就簡單加上「葡式」作為一種風格，諸如什麼葡萄牙殖民式、葡萄牙別墅式等等。其實澳門的西式建築主要是新古典與古典折衷的一些變體，與在英語國家及地區見到的不太相同。

然而，在澳門真有一種風格是葡萄牙獨有的，只能在葡萄牙及其殖民地與管治地找到，這種風格叫「葡萄牙屋」（Casa Portuguesa，有譯作葡式住屋、葡萄牙宅第等等）。在加思欄花園附近的加思欄後新馬路，有一座人稱「綠屋仔」的建築物，就是這種「葡萄牙屋」風格在澳門的典型例子。

從葡萄牙來澳門工作的葡國建築師加路士・安德拉德（Carlos Rebelo de Andrade）受政府部門委託，於 1919 年設計了一幢供兩戶警察高級官員家庭居住的住宅，1921 年落成，富有葡萄牙民族特色，由於外牆塗滿綠色，華人稱之為「綠屋仔」。

該住宅為聯排式「雙子屋」，建築形體簡潔，以粗糙麻石作為基座，地面層向街立面開有多個拱窗，原本是住宅的入口門廊。建築物兩端立面設有凸窗，一樓採用矩形百葉窗，屋頂採用西式四坡瓦屋頂，設有兩個「老虎窗」，還有煙囪，整個設計都較為現代簡樸。

細心觀看瓦頂屋脊及煙囪瓦頂末端，會看到類似中式飛簷的「簷角」，有人認為是受中國建築的影響，其實是「葡萄牙屋」風格的其中一個特徵。究竟什麼是「葡萄牙屋」風格？這種風格與 20 世紀初葡萄牙的歷史有關。

1910 年 10 月 5 日葡萄牙共和黨透過革命，推翻王權而建立共和國，希望能夠透過新的制度，重新恢復葡萄牙在歷史上曾經的偉大。在這樣的背景下，一些知識分子，尤其是建築師，面對國際上的建築現代化風潮，透過創造一種能夠代表葡萄牙的風格，加強國民（包括殖民地人民）對葡萄牙國家的凝聚力。

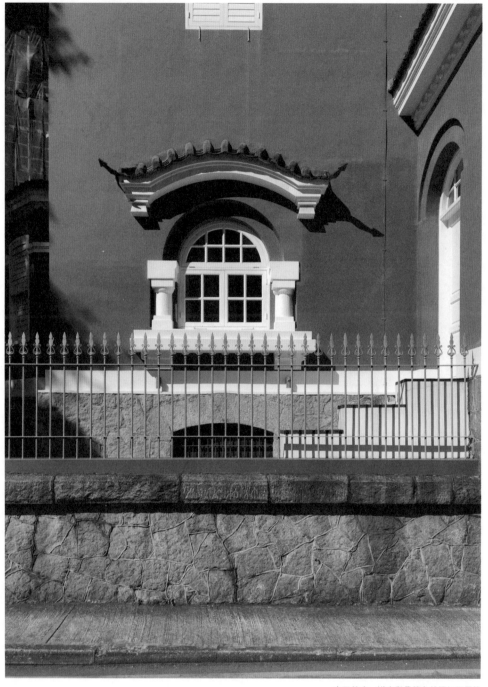

麻石基座、拱窗與帶簷角的橙紅瓦屋簷

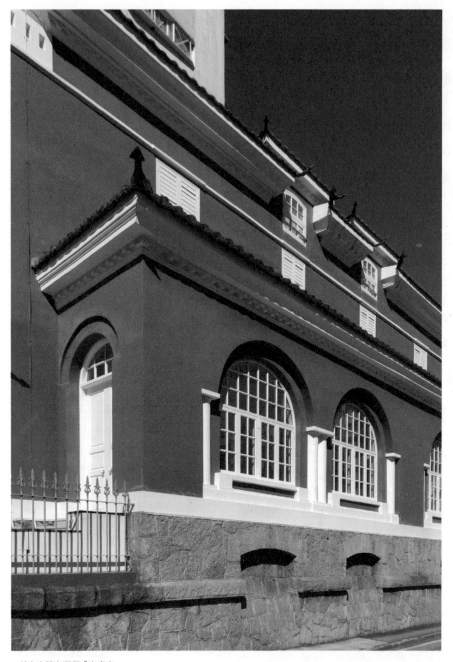

一樓上方設有兩個「老虎窗」

他們借鑑葡萄牙歷史上重要的建築物，包括宮殿、修道院、軍事要塞，提取一些能夠代表葡萄牙的獨特建築元素，結合國際的現代風潮，形成「葡萄牙屋」風格。其中最重要的理論者是建築師 Raul Lino，他將相關的設計理論集合成書並於 1918 年出版，其中帶簷角的橙紅色瓦屋頂、獨特造型的煙囪、源自曼努埃爾風格（Manueline）的雙拱窗、葡萄牙瓷磚，都是「葡萄牙屋」風格的建築元素。除了外觀元素，反映葡萄牙人生活習慣的室內空間佈局也是該風格的設計組成。

「綠屋仔」是加路士・安德拉德在澳門最早的「葡萄牙屋」實踐，帶簷角的瓦屋頂及特色的煙囪都是該風格的特徵。至於內部空間，地面層門廳、大廳與偏廳以圓拱及壁爐作分隔，體現空間的連貫性，房間則集中在一樓。

加路士・安德拉德 1918 至 1921 年在澳門工作期間，除了「綠屋仔」，他還設計了消防局大樓（連勝馬路）、郵局大樓（議事亭前地）、下環市政街市（沒有建成）、伯多祿商業學校（崗頂前地）、白馬行街 18 和 20 號的曾家大宅（已拆）。在這些設計中，他主要採用古典折衷風格，迎合當時澳門的潮流，而「綠屋仔」是他早期對「葡萄牙屋」風格的一次探索。

安德拉德返回葡萄牙後成為葡國重要的建築師，1929 年與他的弟弟 Guilherme Rebelo de Andrade 一起獲總統頒授「聖地亞哥勳章」。安德拉德在葡萄牙「新國家」時期設計了一些重要的建築項目，1949年在澳門落成的亞馬留銅像（俗稱銅馬）的基座也是他負責設計。

至於「葡萄牙屋」風格，由起初尋求代表葡國的建築式樣，發展到「新國家」獨裁政權時代作為國家的象徵，從住宅、學校以至政府大樓、領事館、博覽會中的葡國國家館，全都用上了這個風格。

澳門在 1950 年代的一些公務員住宅也採用這個風格，包括在美副將馬路的郵局公務員住宅（部分已拆）、俾利喇街用作「冼星海紀念館」的一列公務員住宅、媽閣廟旁的公務員住宅（現在用作海事博物館辦公樓），都是這一時代與風格的見證。

可近觀的中西合璧洋房

得勝斜路55號

Edifício na Calçada da Vitória,
n.º 55

Est. 1926

東望洋山一帶在 20 世紀初開始成為新開闢的「半山區」，陸續建成了一些豪宅，包括本書已介紹過的「白宮」、「快樂宮」及「知春邨」。得勝斜路 55 號最初落成時是一座私人住宅，現今用作「澳門紐曼樞機藝文館」，是一幢兩層高花園洋房。

在東望洋山腰的得勝斜路，1924 年華僑商人許祥（Hu Cheong）曾計劃興建兩座左右對稱的連排式雙層花園別墅，採用當時澳門流行的古典折衷樣式設計。然而 1925 年，上述的計劃被更改，在地段內只建造一幢洋樓，樓房平面呈 L 形，Bow Window 式塔樓的旁邊是入口梯級，另一側是平面呈倒轉 L 形的古典拱廊式連續涼廊，在樓房的兩個立面形成半戶外的迴廊空間。至於大樓內部，以門廳及樓梯為中央，兩側安排廳和房間，廚房及工人住房設在大樓後方的附屬建築。得勝斜路 55 號的樓房基本上是按照上述更改後的方案建造，並於 1926 至 1928 年間落成，作為許祥在澳門的居所。

許祥是總統酒店（後易名中央酒店、新中央酒店）的創辦人及經理，他曾與多位華僑捐款成立澳門華僑公立平民免費學校（鏡平學校的前身之一），為貧苦學生提供學習機會。此外，許祥曾擔任澳門中華總商會、鏡湖慈善會等社會職務。許祥離世後，該建築輾轉售予天主教澳門教區。1940 年代初，粵華中學因擴充收生，獲當時教區撥出大樓作為課室之用。時任鮑思高紀念中學兼粵華中學院長陳基慈神父，為紀念粵華中學一名優秀學生麥金源的果敢刻苦、虔誠堅守信德、謙遜助人的精神，遂將大樓命名為「金源樓」，樓房曾用作課室及教職員室，後再歸還至澳門教區。

2020 年，天主教澳門教區李斌生主教正式將「金源樓」撥予澳門教區演藝文協會作會址，並重新命名為「澳門紐曼樞機藝文館」。雖然經歷多次的用途變更，留存至今的大樓無論是外觀或內部裝飾，基本上保持著 20 世紀上半葉的風格。

大樓的正立面採用非對稱設計，西側是向前凸出的 Bow Window 式塔樓，餘下的立面縱向分成六個柱間並作對稱設計，上下層分別以柱

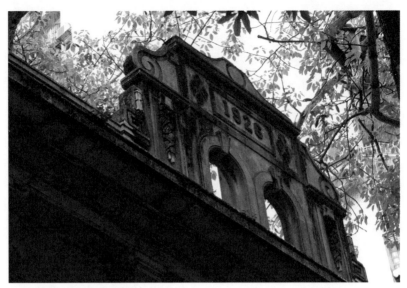

大樓頂部門樓式山花標記著興建的年份

廊及拱廊作立面的迴廊，中央部分的頂部設有由兩個圓拱並排而成的門
樓式山花，上面標記著興建大樓的年份（1926）；大樓入口設於底層拱
廊最西邊的圓拱，由於地面層建在稍為升高的台基上，設有梯級連接地
面層與花園。

　　整座建築外牆採用洗水石米飾面（又稱上海批盪）以仿效石材建
造，這樣的飾面在 20 世紀前半葉流行於港澳；迴廊鋪地的彩色水泥花
磚與彩色馬賽克，亦是當年流行使用的材料。

　　在立面的設計上，除了上下層有柱廊與拱廊之別，牆面矩形砌體的
飾線亦加強了地面層作為古典三段式設計「基座」的堅實感；一樓頂部
挑出的屋簷，除了為樓房造成陰影外，也強調了大樓整體的橫向性；入
口與樓頂山花及百葉窗邊框底部的弧線，令大樓略帶巴洛克的感覺。外
立面雖然採用古典柱，然而柱頭部分運用幾何圖案化的抽象元素，這種
幾何化設計多出現在民國時期的建築中，是大樓重要的裝飾手法。

至於內部，空間的排佈採用西式住宅的方式，天花、牆頂、門窗都有西式的飾線花紋，置於門廳正中位置的西式大樓梯，加上牆身的木板裝潢，使房屋帶有歐陸大宅的氣派。然而，分隔空間的掛落採用巴洛克的造型，木雕細處卻充滿中國傳統的吉祥圖案，從中可見繪有人物、風景、花卉的玻璃鏡畫、福祿壽浮雕、吉祥寓意的花卉等元素，而西式大樓梯平台牆上的「雙鳳朝陽」木浮雕，在梯頂圓形天窗灑下的光線中更顯凸出。還有樓梯扶手欄河的設計，樓梯起步兩側扶手上的中式傳統建築鏤空銅燈罩，處處流露中華文化的底蘊。

　　這些中式的裝潢，估計是原住宅留存下來的，雖然昔日不少空間曾用作課室，卻幸運地沒有被拆去，真是難能可貴！此外，大樓一些房間內仍留存著西式的壁爐、門窗簾罩及壁櫃，可見當時華商對中西合璧裝飾風格的喜好。

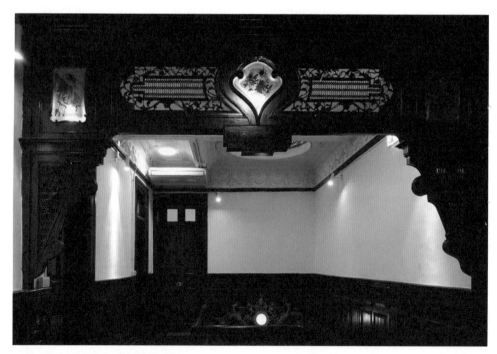

一樓中西合璧的掛落將空間分隔為前後兩部分

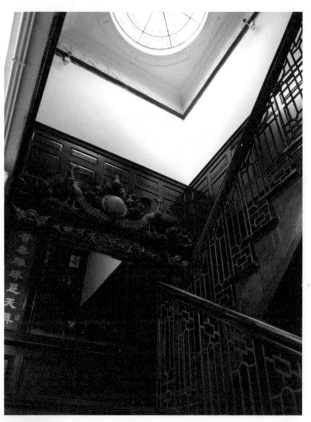

上｜西式大樓梯牆上的「雙鳳朝陽」木浮雕，在梯頂圓形天窗灑下的光線中更顯凸出。

下｜樓梯扶手上的中式建築鏤空銅燈罩，是澳門的梁盛記造。

說到中西合璧，有一個細節值得留意，在該大宅入口中軸線上的花園地面，鑲著一個中國古代金錢圖案，加上入口梯級兩邊欄河呈八字形張開，估計與當時住宅的風水佈局相關。

大宅入口地面鑲著一個中國古代金錢圖案，估計與風水佈局有關。

　　至於花園面向馬路的入口門樓與圍欄的設計亦有特色，帶旗杆的門樓採用兩根古典柱及方柱支撐一個拱形山花作造型，山花中央有一個類似西式紋章的圓形裝飾，兩側有卷渦狀的扶壁，使入口門樓略帶巴洛克的感覺。然而，門樓及圍欄的紅磚飾面卻令人想起英國愛德華時期的房屋，這樣的設計在現存澳門的歷史建築中是獨一無二的。

　　大樓的設計者是葡籍的利馬工程師（Mateus António de Lima），1862年出生於佛得角，在葡國里斯本完成工科學習後在法國巴黎的路橋學校取得工程專業，1894年與葡萄牙作家庇山耶（Camilo Pessanha）一同來到澳門。他除在利宵學校教書之外也從事建築設計業務，設計了不少古典折衷式樣的房屋，包括望德堂區內的仁慈堂婆仔屋、美珊枝街5-7號及瘋堂斜巷10號的兩座「花園大宅」、荷蘭園大馬路及伯多祿局長街紅黃色的住宅。當然，室內中式的裝潢，應該出自另外的設計者。

　　雖然本書提及過幾座20世紀上半葉的大宅，但內部或因改變用途而被更改，或雖維持原狀但不對外開放。而得勝斜路55號的房屋基本上保持原有的格局與裝潢，且在活動期間公眾有機會入內參觀，是見證華商中西合璧生活品味的少數建築實例。

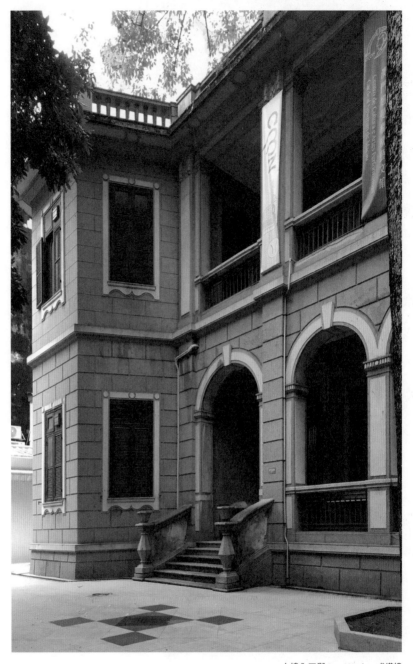

大樓入口與 Bow Window 式塔樓

第 三 章

PART 3

裝飾藝術新風

Arrival of the Art Deco

1930-1960

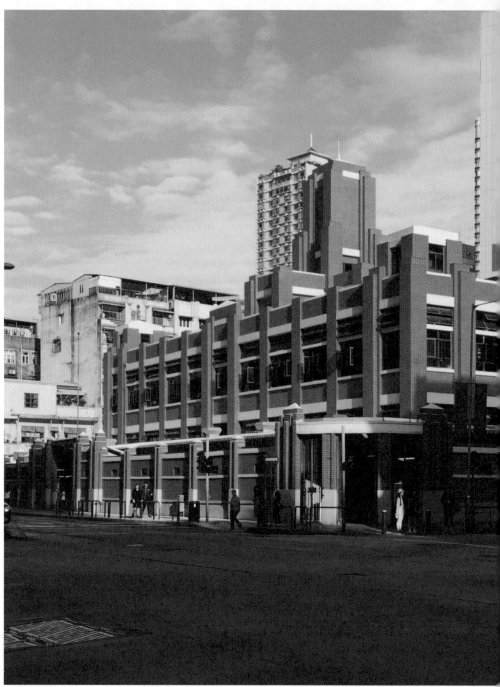

Billy Au 攝

最紅的街市

紅街市

Edifício do Mercado Vermelho

Est. 1936

在澳門如果問路說找「提督街市」，知道答案的人不會很多，然而，若問題改為「紅街市」，應該許多人都能提供指路。紅街市，正式名稱叫「罅些喇提督市政街市」，位於罅些喇提督馬路（簡稱提督馬路）與高士德馬路的夾角處，佔用了整個矩形街區方塊，因為街市外牆紅磚的顏色，而被俗稱紅街市。

紅街市於 1934 至 1936 年設計建造，是當時澳門其中一座地標性建築。這座街市的建造，原來與 20 世紀上半葉澳門的城市發展有關。當時澳葡政府發展位於澳門半島北部原本是村落與田地的區域，採用現代城市規劃的棋盤方式，開闢新的道路與街坊，並在現今美副將馬路至高士德馬路之間地勢較為平坦的土地，建造新式的居住區，以花園別墅式的樓房填滿區內的各個街區方塊，吸引中產人口到該區生活，將新區建成為一個多元族群共同生活的混合型城區，迎接 20 世紀新的工業與城市的「現代化」。而紅街市，正正是這個新區內的一座重要公共設施。

紅街市的建築師 Júlio Alberto Basto 在 1934 年 11 月寫的設計報告中提到：在澳門現存的所有街區之中，沒有一處能與二龍喉及望廈區相比，其較平坦的地勢給予現代城市發展的最佳條件。在這些人口不斷增長的「新大馬路」組成的方塊形街區之中，需要建造一個新式的公共街市以符合新區的未來持續發展。

直至 1920 年代末，澳門的房屋仍以古典折衷風格為主要設計式樣，然而，歐洲於 1925 年已開始出現一種名為「裝飾藝術」（Art Deco）的設計風潮。這種具有現代性的新風格，透過紅街市在澳門得到早期的嘗試，土生葡人工程師 Bernardino de Senna Fernandes 則負責了項目的鋼筋混凝土計算。

紅街市看上去有點似層層疊加的蛋糕，建築物以簡潔的長方形體為基本造型，外牆凸出的方柱列營造了視覺的韻律，並與玻璃窗上下方的凸出橫向飾線形成豎直與水平的對比。為了強調豎向性及建築物的高度，長方形體的四個角落築有凸出的小塔樓，頂部以金字塔作為屋頂。而正中央則建有 20 多米高的希臘十字形主塔樓，原本用途是鐘塔，逐層升高，成為當時區內的制高點。

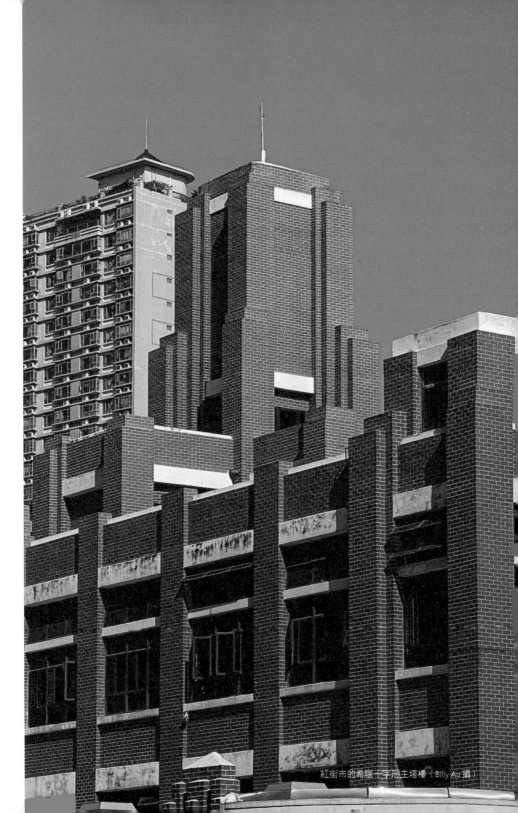

紅街市的希臘十字形主塔樓（Billy Au 攝）

整座建築外牆以紅磚砌築，外露的紅磚面原本不施批盪與漆油粉飾，設於玻璃窗戶上下部的水平凸線成為外牆唯一的裝飾元素。街市外部建有圍牆，原本設置了汽車與行人的入口，兩側種植草坪綠化，這些設施後來在改建中都消失了。圍牆的立柱造型仿似埃及方尖碑，加上各個入口兩側逐層升高的立柱，在陽光下產生強烈的光影效果，但原來這是後來改造的！原本的設計是立柱之間建有鐵枝圍欄，在街上能夠看到街市的情況。

紅街市設有八個入口，整個建築物矩形平面結構，可以分為 55 個方形空間，中央以希臘十字設計樓梯，兩側開有天井，並以 U 字形方式在天井周邊設置售賣區，四周是寬闊的通道。地面層與一樓的空間佈局基本相同，值得強調的是，街市的設計周詳地考慮了室內空間的自然通風與採光，當街市落成時，大面積的玻璃窗戶以方格鐵框裝鑲，增加建築物的「透明」與現代感。

原有的設計中，在街市頂樓構想了一個平台花園，四座小角塔用作露天茶座的服務空間，可惜這構想從來沒有得到落實。

相對於歐美強調豐富色彩與幾何造型的「裝飾藝術」風格，紅街市主要彰顯簡潔幾何形體、抽象視覺韻律與紅磚的裝飾性，本澳土生葡人建築師馬若龍認為，該街市建築屬於「澳門的熱帶裝飾風格」（Tropical-Deco Macaense）。

屋頂的小角塔

中央樓梯及八角形藻井（Billy Au 攝）

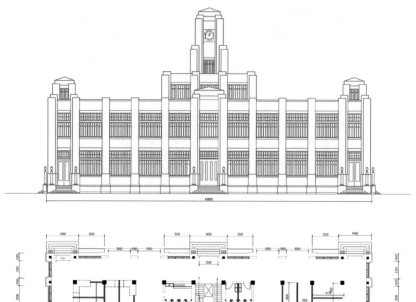

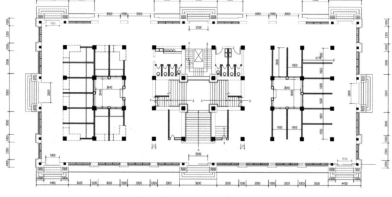

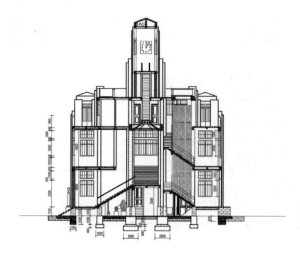

上｜立面設計圖（遺產學會提供）

中｜地面層平面圖（遺產學會提供）

下｜剖面圖（遺產學會提供）

筆者認為，紅街市的設計雖然受到歐洲裝飾藝術的風潮影響，但設計上更多地強調現代設計的抽象幾何性及空間佈局的理性與功能性，可算是澳門一座具原創性的現代建築物。

紅街市由於其建築藝術的價值，是澳門的受保護建築文物，而且是為數不多的具現代風格的建築遺產。雖然被列為文物，紅街市 80 多年來一直維持著街市的原本功能，而且使用者眾多。2022 年 3 月尾，紅街市開始暫停運作，不是要改造活化成為另外的用途，而是進行大規模的維修加固工程[1]，畢竟建築物及設施已經使用多年。在停用前的幾天，紅街市真是全城「最紅的街市」，許多人前去「打卡」或拍照留念，非常熱鬧，筆者趁著一些攤檔停工，測量記錄了 1960 年代採用水磨石建造飾面的攤位。

去看紅街市，記得順便看看街市旁邊的龍華茶樓，是一座處於轉角的三層高樓房，建於 1950 年代。這座樓房最特別之處是一樓凸出的走馬露台及上面平直又薄的上蓋，露台圍欄以實牆及圓形空心牆建造，建築外形非常簡潔及流線型，充滿現代感。當然，內部仍保持舊式茶樓的裝潢，而且仍供應舊式點心，澳門旅遊宣傳片經常在茶樓內取景拍攝，亦是香港電影《賭城風雲》中的場景。

另外，紅街市在 1980 年代影響了澳門兩項後現代的設計，都在街市的附近，City Walker 千萬不要錯過！首先是街市向提督馬路入口的對面，是葡人建築師韋先禮設計的工業大廈，其立面就「挪用」了紅街市的立面設計，還將它 90 度旋轉，充滿了後現代主義「戲謔」的成份。另一項是沿提督馬路再向南走大約 500 米的行人天橋，1986 年由葡人建築師 Eduardo Flores 設計，天橋的基座就是仿照了紅街市的方尖碑式立柱，但是刻意砌得不完整，呈現一種在「廢墟」上建造現代結構的感覺。

1　歷時約兩年的紅街市整治工程完成建設，已於 2024 年 5 月 30 日重開，攤檔數量由 184 檔調整至 149 檔。

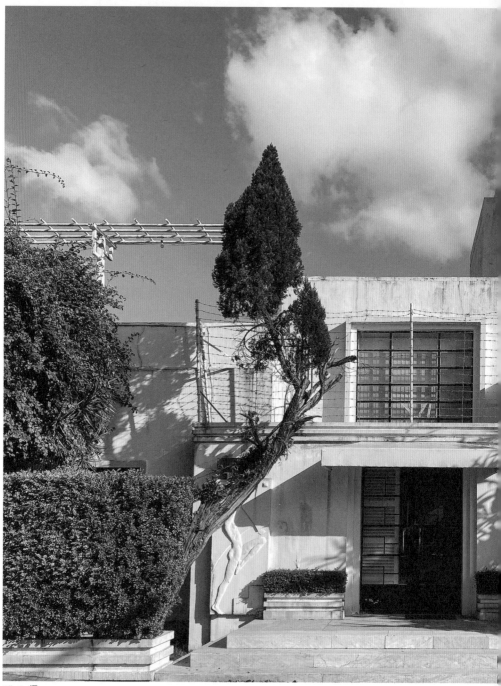

Billy Au 攝

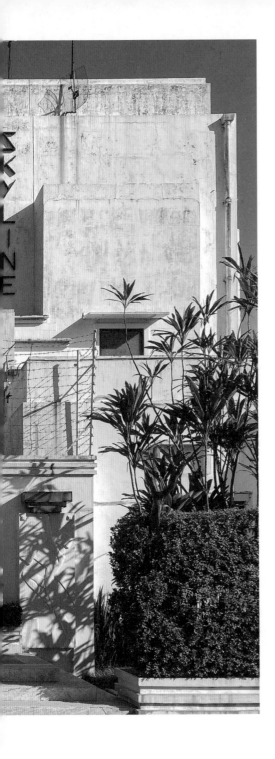

西望洋的現代天際線

天際線住宅

Casa Skyline

Est. 1936

19 世紀末至 20 世紀中葉，澳門上流社會的「半山區」除了有東望洋山，另一處是西望洋山，直至今天，不少重要人物仍然住在該區。在主教山教堂附近，有一座一層高白色的現代住宅，面向鮑公馬路的矩形塔樓外牆，以裝飾藝術風格字體直向寫著「SKYLINE」，這就是大宅的名字：天際線住宅。

該住宅建築於 1933 至 1936 年建成，是第一任屋主當時澳門電力公司老闆的英國工程師嘉理仁（Frederick Johnson Gellion）找人設計的。關於其設計師，以往文化司署出版的資料寫 Mitchell Greig，而《澳門現代建築遊踪指南》寫是 Júlio Alberto Basto & Bernardino，即是紅街市的設計師。

住宅的特色，借葡國國際現代建築文獻組織主席 Ana Tostões 的話：天際線住宅是澳門現代住宅中唯一運用白色立方體及明確銳利的輪廓線，把裝飾藝術風格的低浮雕融入現代的設計，令其成為獨特、吸引人的建築物。澳門土生葡人建築師馬若龍則認為該住宅是「熱帶裝飾藝術」的一項出色設計，主要表現於低浮雕、幾何線條及立體主義式的塔樓。

該住宅一直是私人住宅，曾被租用為英國領事館的配宅，1966 年成為土生葡人律師宋玉生（Carlos d'Assumpção）的宅邸。

主體建築物的平面是對稱的，主要是一層高，兩端略向前凸出，而入口處特別設計為一個凸出的梯台，兩側飾有裝飾藝術風格的裸體浮雕，入口處後的立面略為後退並略增高度以強調中軸線。整座建築物最高的塔樓打破了大宅對稱及強調水平的設計，塔樓在入口軸線的南側，以層疊式形成高塔，曾經是西望洋山除了主教山教堂之外的另一個非常突出的地標。從街上看，整座建築物為白色，只有門窗框為黑色，加上門窗的砂玻璃，黑白灰對比顯得非常具有現代感。

至於大宅向海的一面，設計非常獨特，完全不對稱，一層高的大宅在東北邊建了大面積 L 形飄出的平屋頂，成為很大的遮陽半戶外空間。向東的立面開著玻璃門窗，還建有非常簡潔、具立體主義的戶外樓梯，連通屋頂的大平台，該處沿東側女兒牆建有線條簡約的遮陽花架。至於

南側，大面積的水平橫向窗戶在凸出來的白牆中形成強烈的黑白對比。

　　大宅的地塊因地勢差而產生幾個平台，尤其是南側的高差，建有很簡潔的樓梯，南側平台設有水池，向海的一面是大片的草地平台，設有圓形水池及裸女雕像作為焦點，從該平台可以飽覽西灣的美景。

　　天際線住宅曾於 1940 年代末被 *LIFE* 雜誌記者記錄，建築物代表著一種現代生活方式與潮流。

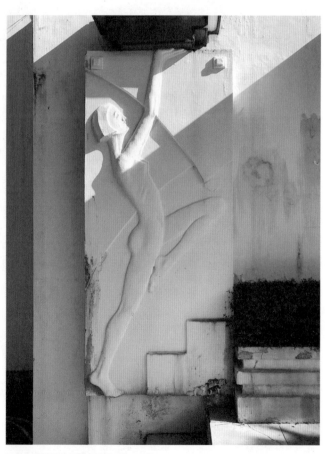

裝飾藝術風格的裸體浮雕（Billy Au 攝）

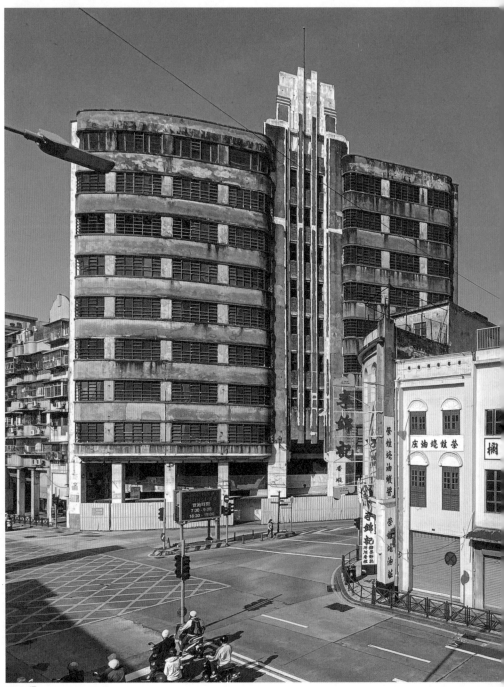

Billy Au 攝

曾經澳門最高的酒店

國際酒店

Grande Hotel

Est. 1941

1918 年開闢建成的新馬路，在 1970 年代以前一直代表著澳門現代商業的繁華，曾經集中了各種商業，最摩登時尚的東西都能在該處找到。

在新馬路向內港的末端，屹立著曾經是澳門及葡萄牙海外殖民地中最高的酒店：國際酒店。該酒店由富商霍芝亭家族獨資興建，全部造價及裝置總計達港幣 80 餘萬元[1]，1941 年 3 月 9 日開幕，由澳督戴思樂（Gabriel Maurício Teixeira）主持開幕典禮，各機關長官、華僑領袖、各界人士及香港名流紳商到場觀禮，其中包括高可寧、何東、周壽臣等知名人士[2]。吳偉佳[3] 及胡公武分別擔任當時的酒店監督及司理。

酒店全幢大廈合共 12 層，地面層右邊設國際酒吧，左邊為會客廳，內部為總辦事處及行李間；閣樓（一樓）為西菜部；二樓為舞廳及結婚禮堂；三樓為中菜部（一二三樓由大同大酒家主理）；四至九樓為旅業部，每層有 14 間客房，共計客房 84 間。最高兩層為職員宿舍及中菜廚房，廚房內設兩架餸菜升降機，供應全大廈飲食[4]。1947 年，由美國留學歸來的霍寶蔭擔任董事長後，在酒店天台花區增設椅桌及修建華麗舞池，成為夏夜消遣勝地[5]。按 1949 年的廣告可知，酒店除了旅業部及美髮宮，內部還設有國際酒家、勝利餐廳、勝利舞廳、酒吧冰室、露天舞場；而國際大舞廳以英國標準舞時間，演奏世界名曲，且匯聚南北佳麗，室內設計以立體線條，裝置美化燈光。酒店原於 1996 年結業，被收購後又於 2023 年 8 月 18 日重開。

該酒店 1937 年由澳門土生葡人工程師施若翰（João Canavarro Nolasco）設計，香港厚興公司承建，而酒店名字請得書畫家兼政治活動家葉恭綽題字。全大廈採用鋼筋混凝土及隔火磚，所有門窗均用銅質，地板均用柚木。

酒店的地塊略呈三角形，大樓的入口及正立面安排在面向新馬路的一邊，地面層沿街以柱廊作通道，配合整條新馬路的騎樓設計，入口及立面的主軸線設在略偏東側。為強調樓宇的高度，該處以豎向線條為主要的視覺元素，並在樓頂加設層級式遞增的塔樓，彰顯該建築物當時在城市的地標性。至於主軸兩側的立面，二至九樓的玻璃窗強調水平及橫

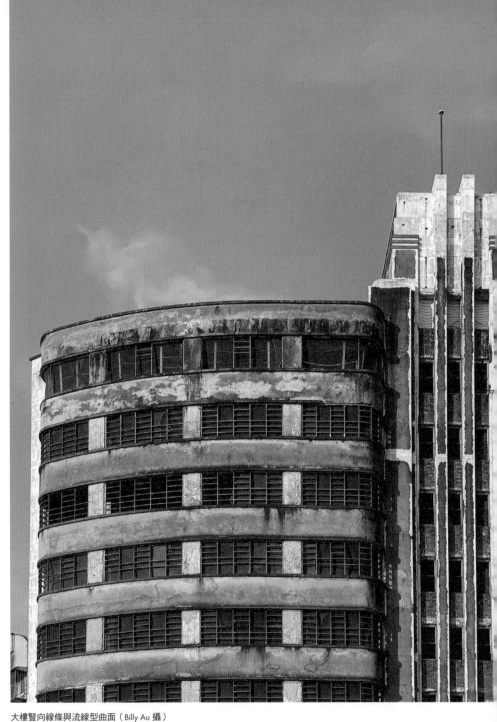

大樓豎向線條與流線型曲面（Billy Au 攝）

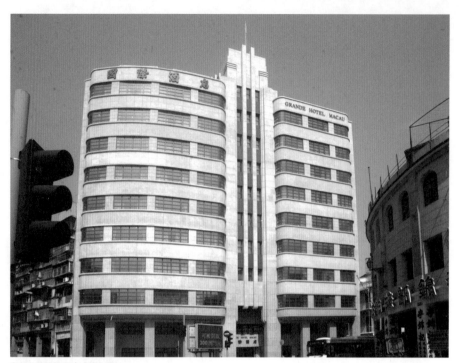

翻新後的國際酒店（黃生攝）

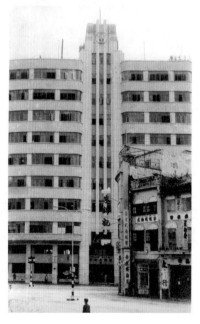

1950 年代的國際酒店（遺產學會提供）

向性，外牆略帶弧形向外凸出的曲面給大樓流線型的感覺。

　　平面佈局將樓梯及升降機放置在中央，周圍以走廊圍繞，並連接向外排列的客房。大樓的三角形平面面積其實不大，但由於在新馬路西側的入口，透視效果令大樓比實際宏偉，在澳門的裝飾藝術建築中有一定的獨特性。

　　順便一提，由於葡萄牙與日本的關係，太平洋戰爭期間澳門並沒有被日軍佔領，大批從中國內地逃避戰火而來的富商都入住該酒店。亦由於國際酒店處於內港，是當時的客運碼頭集中地，酒店亦成為各方陣營特務活動之處，有日本特務組織利用酒店房間作為監察內港情況的秘密基地，上演一幕又一幕「濠江諜影」。

1　據 1941 年 3 月 8 日《華僑報》。

2　據 1941 年 3 月 10 日《華僑報》。

3　澳門富商、大興銀行主人，號儀齋，雅好丹青篆刻及攝影，1930 年代起活躍於藝壇，藏品豐富，尤其是清代至民國書畫。

4　據 1941 年 3 月 8 日《華僑報》。

5　據 1947 年 7 月 8 日《華僑報》。

Billy Au 攝

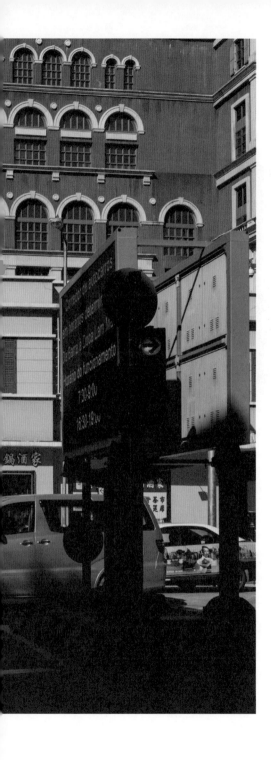

新馬路末端的地標碼頭

十六號碼頭

Ponte n.º 16

Est. 1948

位於新馬路末端的十六號碼頭

1970 年代之前，內港是客運及貨運船隻停泊的地方，沿內港海岸建了不少碼頭，附近亦因此雲集了各樣的旅館、酒家及商店。直至 1940 年代，內港的碼頭仍以棧橋的形式運作，包括新馬路西端的十六號碼頭。1947 年，澳門一代賭王、港澳著名富商傅德蔭向澳葡政府提出拆卸舊有的十六號碼頭，並出資重新建造樓房式的碼頭。

碼頭由土生葡人施若翰（João Canavarro Nolasco）工程師設計，由周滋汛工程師負責承造。碼頭入口雖然寫著「1948」，但碼頭的開幕於 1951 年 4 月 7 日由澳督柯維納（Albano Rodrigues de Oliveira）主禮。從約 1951 年由 *LIFE* 雜誌記者拍攝的照片可見，當年已建成運作的十六

入口鐘塔（Billy Au 攝）

　　號碼頭大樓平面略呈「壬」字形，整幢建築以樁柱建在海面上，小的船艇可泊在兩側凹入的位置，而大船則泊在向海的最外邊。

　　碼頭大樓兩層高，向街的部分地面層中央是碼頭入口及通道，上面建有鐘塔，兩旁的地面設有商舖。碼頭其餘部分的地面層是由方柱支撐的帶上蓋空間，乘客及貨物就是利用通道及帶上蓋空間候船及進出船隻。

　　一樓是辦公空間，傅德蔭的辦公室也設於該層。一樓向海的立面中央設有凹入的陽台，頂部建有兩邊層級式向上收窄的山牆，並寫有「拾陸號德記碼頭」的字樣。碼頭的一樓採用木百葉窗，外牆以強調水平的橫向凹凸線條作裝飾，與入口的豎直鐘塔形成強烈的對比。

上｜1950 年代的十六號碼頭（遺產學會提供）
下｜大來號停泊在十六號碼頭（遺產學會提供）

一樓向海立面中央凹入的陽台，雖然已封上玻璃，但仍留存著「拾陸號德記碼頭」的字樣。

　　這座裝飾藝術風的碼頭在 1951 年之後多次被擴建，大樓平面由「壬」字變成類似「凸」字形，由於向街及兩側的立面擴大，加上地面層店舖大面積懸挑的水平頂棚，大樓的橫向體量被明顯加強。雖然如此，由於碼頭入口的鐘塔正對新馬路口，其地標性並沒有被減弱，直至 2008年，碼頭後面巨大體量的十六浦酒店建成，改變了新馬路內港方向原有的建築關係。

　　十六號碼頭昔日停泊傅德蔭旗下德記船務公司往來港澳的「大來號」客輪，所以又稱為「大來碼頭」，大來號是當年嶄新設計的鋼船，可載乘客 700 人；後來，「佛山輪」也是停泊在十六號碼頭。

　　碼頭的設計者施若翰，是澳門土生漢學家和翻譯家伯多祿・施利華的孫，1908 年生於澳門大堂區，畢業於葡萄牙里斯本高等技術學院土木工程專業，回澳後曾在澳門自來水公司工作，亦自己執業。他的事務所設於新馬路，是 20 世紀上半葉澳門現代建築的其中一位實踐者，從現時留下的項目可見，對於建築物立面，他偏好採用對稱設計，而且強調豎向與橫向的對比，成為澳門裝飾藝術美學的一個特色。施若翰後來移居巴西，並於 1993 年在里約熱內盧去世。

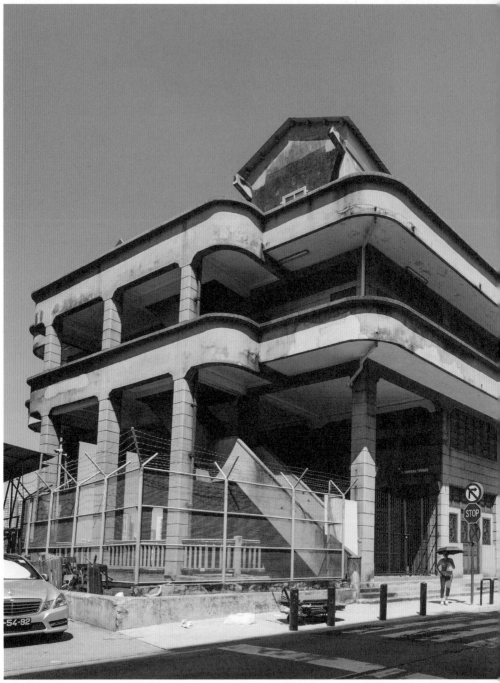

Billy Au 攝

帶 *streamline* 的碼頭

從新馬路向內港走去，在馬路末端看過國際酒店及十六號碼頭這兩座裝飾藝術風格的建築物，沿火船頭街向河邊新街方向走不遠，就會見到體量巨大的大豐倉碼頭（八號碼頭）。

　　大豐倉碼頭於二戰末開始興建，1953 年 11 月 1 日揭幕；碼頭的設計者，有說是陳焜培，亦有說是何光來。從一份 1939 年的建築計劃圖則可以知道圖則的設計者是施若翰工程師，還有業主代表 Chan Yeac Cheong 及 Chan Meng 的簽名，然而該計劃與後來建成的碼頭略有區別，因此未知誰是實際碼頭的設計者 [1]。

　　從 1939 年的計劃可見，整幢大樓以樁柱建在海面上，實際建成的大樓也是相同的造法。至於平面空間佈局，計劃中的碼頭樓高五層，大樓呈矩形平面，地面層中央及兩端是通道。碼頭入口通道在中央，其左側是貨倉，右側是大廳，設有升降機及寬闊的樓梯通往上層。但建成的碼頭只有三層高，地面層的佈局與計劃近似。從向街的立面看，地面層的樓底很高，實際上內部除了地面層，還隱藏了一樓，在向海的一面，一樓就成為向外挑出的設計。至於二樓的佈局，因沒有資料，只知道曾用作辦公區，與計劃的酒吧及茶樓分別很大。至於外觀，計劃中一樓以上都設有走馬露台，這與建成物有點類似，由於建成的碼頭層數減少，外觀設計也大大簡化，沒有計劃中在頂層強調豎向的裝飾藝術風設計。儘管如此，有理由相信實際的碼頭是依據 1939 年的方案略作修改而建成，亦可能是只建成了一部分，因為在碼頭屋頂留有預備日後繼續加建樓層的柱腳，屋頂四周也以走馬露台的方式設計，這是很奇特的。

　　從建成的碼頭可見，大豐倉雖然帶有當時澳門流行的裝飾藝術風的影子，但由於二樓及屋頂挑出、弧形轉角的走馬露台，使建築更強調橫向性及流線型，讓人覺得似 streamline 式的裝飾藝術，二樓及屋頂的露台還給人離地飄浮的感覺。

　　在設計的細節方面，整座大樓外牆鋪洗水石米（上海批盪），是當時澳門流行的外牆材料。外牆以水平凹線作裝飾，更強調建築物的橫向性，而門窗是木框方格，設計簡單現代。

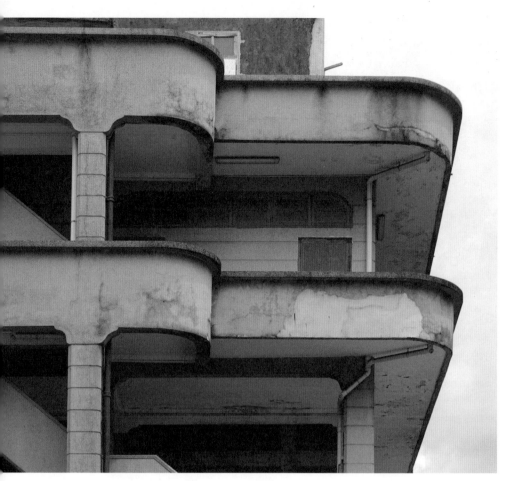

弧形轉角走馬露台與樓梯的設計充滿現代感

　　還有一個非常獨特的設計細節，地面層通高的方柱頂部及中間高度處，設有凸出的、簡化的、類似中式建築的「牛腿」的支撐構件，難怪有人認為是華人設計師負責整個項目。

　　大豐倉（八號碼頭）曾是著名澳門華商何賢成立的大豐銀號的專用碼頭，集碼頭、倉庫及寫字樓功能於一身。

大樓設計強調橫向線條

　　由於是當時規模最大的碼頭，昔日葡國軍艦到訪澳門，都會使用該碼頭作為停泊處。另外，該碼頭有時還兼具社區的功能，例如 1955 年，鏡湖醫院慈善會、中華總商會、同善堂及工聯發起「澳門各界救濟貧苦市民籌款大會」，碼頭被用作發米處，以救濟失業工人和貧苦市民；又例如 1961 年廣東、香港及澳門爆發霍亂疫情，鏡湖醫院在大豐倉設立防疫注射站，日夜為市民服務。

　　在十六號碼頭和八號碼頭之間，還有一座較小的十一號「廣興泰碼頭」，是廣興爆竹廠的碼頭及寫字樓，路過亦值得觀看；此外，內港

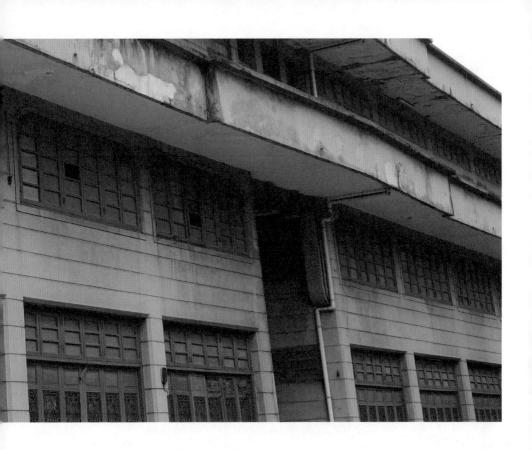

沿岸仍保留下來不少簡約線條設計的現代碼頭,包括二十三號(祐德碼頭)、二十五號(裕和碼頭)、二十六號(寶興碼頭)、二十九號(泉利碼頭)、三十號(協利碼頭)及三十一號(義興碼頭),均建於 1948 至 1950 年之間。這些碼頭採用鋼筋混凝土結構,在設計上講求功能性,略帶當時流行的裝飾風格,有興趣的建築漫遊者,不要錯過!

1 《澳門現代建築遊踪指南》寫是施若翰設計。

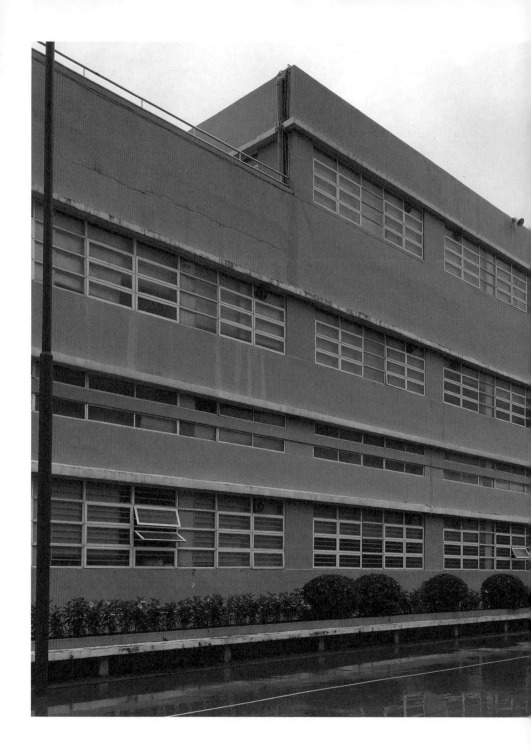

簡潔幾何形體的中學

高美士中葡中學大樓

Edifício da Escola Secundária
Luso-Chinesa de Luís Gonzaga
Gomes

Est. 1939

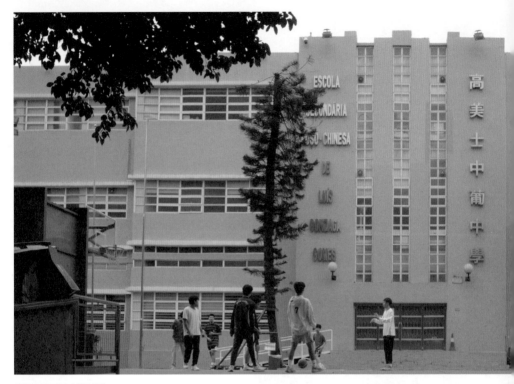

學校大樓正面（黃生攝）

在澳門 20 世紀上半葉以裝飾藝術為主要現代風潮的背景下，高美士中葡中學大樓算是一個異類，雖然大樓的入口部分仍有點讓人想起裝飾藝術的影子，但整座建築物的設計卻受現代主義的功能主義影響。

19 世紀末至 20 世紀初，隨著生產力發展和生產技術的日趨成熟，大批量的機械生產成為了人類生產的主導方式。在對新技術與設計合理性的探索中，設計師開始尋找新的設計法則及語言，使設計呈現真正符合時代需求的面貌。

現代主義風潮最初在建築設計中表現得尤為顯著。20 世紀上半葉，歐洲國家經歷了大規模戰爭和政治革命的蹂躪之後，需要重建城市與建

通往上層的樓梯原本是水磨石飾面、強調簡約線條的扶手圍欄，後加設不鏽鋼欄河。

造大量樓房。在這背景下，一批具新思想的建築師率先掀起一場採用新材料、新技術和新觀念的建築設計革新運動，提倡採用包括鋼鐵、水泥和平板玻璃的新型材料以取代傳統的木材、石料及磚瓦，並採用高效的預製件拼裝建造方式。

在設計的觀念上，提出了六項原則：

1. 強調建築的功能，以功能為設計的出發點，講求設計的科學性與功能的合理性，同時注重設計使用時的方便、舒適與效率；

2. 主張應用新型建築材料，注重材料特性與建築結構特性的相互配合，並通過設計來發揮這些特性，鋼筋混凝土和玻璃幕牆逐漸成為現代

建築設計的標誌符號；

3. 突出建築設計的經濟原則，以最低的成本投資實現最大程度的圓滿性，使建築設計的服務面向大眾；

4. 為了有效地控制建築造價，反對任何多餘的裝飾，建築的目的、內容與形式相統一，因為繁瑣的裝飾不但提高造價，也增加生產與技術難度，違背設計服務大眾並改造社會的初衷；

5. 在具體的設計上，對使用空間的考慮是最為重要的，不僅在圖紙上進行設計，也利用模型進行空間思考，避免形式主義帶來的各種弊端，從而獲得最佳的設計效果；

6. 建築設計的基礎是邏輯性和科學性，而不是視覺美的裝飾性。

以上的主張高度強調建築設計的功能和理性思考，是現代主義建築設計中最主要的一種立場。於 1939 年啟用的高美士中葡中學大樓（原伯多祿官立小學大樓）的設計，正正反映了上述主張。

大樓的設計者 [1] 為澳門土生葡人工程師施若翰（João Canavarro Nolasco），他於 1930 至 1950 年代在澳門執業，其土木工程師及畫則師樓設於新馬路一號 O 字二樓，是 20 世紀上半葉澳門現代建築的其中一個主要實踐者。除了高美士中葡中學大樓，他還設計了包括位於新馬路的國際酒店、內港的十六號碼頭、鏡湖馬路的勞校小學大樓（已拆）等澳門重要的現代建築物。

高美士中葡中學大樓是澳門現代主義建築的早期嘗試，儘管仍略帶點裝飾藝術的影子。大樓採用混凝土結構及平屋頂，由簡單的幾何形體組成並沿水平方向展開，線條設計簡潔，沒有使用多餘的裝飾，立面以連續排列的玻璃格窗設計，最大程度讓自然光照進內部的課室。

而大樓的平面佈局，講求空間的功能性與排佈的合理性，設計左右對稱。地面層中央為入口門廳與體育室，南北向的走廊將大樓劃分為前後兩部分，前部分均設有課室，後部為樓梯、洗手間、飯堂和課室。一樓的空間佈局與地面層相似，沿走廊兩側均佈置不同功能的課室。而左右對稱的設計是為了滿足原大樓男女學生分區的功能要求。

1950 年代，高美士中葡中學的前身為伯多祿官立小學。（遺產學會提供）

　　大樓的設計充分體現了現代主義建築所強調的採用新材料和新結構、形式與功能相配合的特質。由於後來使用上的需要，一樓的課室被擴建，以致大樓的體量與比例發生了很大的變化。雖然如此，高美士中葡中學大樓仍能較忠實地反映上世紀機械時代初期人們的思想與追求，因此，在澳葡政府管治時期已經被評定為「具建築藝術價值的建築物」，是當時除了紅街市以外另一座被評定為文物的現代建築。

1　《澳門現代建築遊踪指南》寫是 José Figueiredo Correia do Valle 設計。

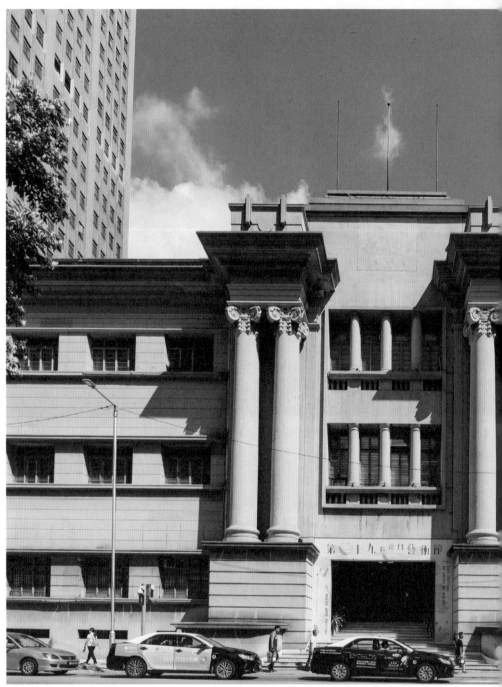

Billy Au 攝

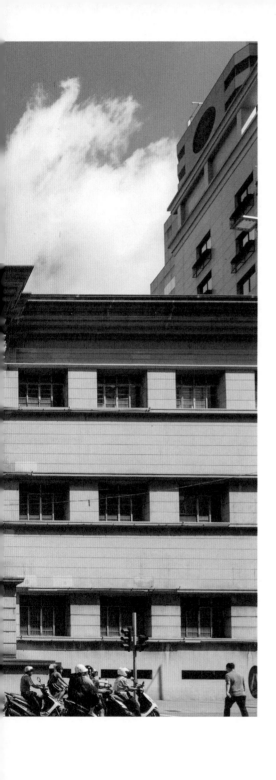

彰顯獨裁政權的大樓

舊法院大樓

Edifício do Antigo Tribunal

Est. 1951

位於昔日南灣堤畔的南灣舊法院大樓是澳門的一座已評定建築遺產，屬「具建築藝術價值樓宇」之類別。舊法院大樓落成於 1951 年，於翌年揭幕，落成初期曾被用作多個政府部門的辦公場所，包括當時的財政廳、民政廳、經濟廳、公鈔局及法院，因此曾有政府合署大廈之稱；其後，因地方不敷應用，上述機構相繼遷出，整座大樓只用作法院。澳門回歸後，大樓正式被更名為初級法院，直至 2003 年初級法院遷出。

在舊法院大樓的地塊，歷史上曾有過兩座建築物。首先是 19 世紀，從英國畫家錢納利（George Chinnery）及其同期畫家的畫作可見，該地塊曾有一座以葡萄牙簡樸建築風格建造，牆面開有木窗、屋頂採用西式坡屋頂的樓房，是當時的總督官邸，其入口旁邊設有小花園，而房屋正前方面向海處建有聖伯多祿小炮壘以作防衛。

到了大約 1859 年，前述的總督官邸樓房被另一座新古典建築物取代，直至 1946 年才被拆除。該大樓的沿街立面初時採用文藝復興風格設計，立面中央上部建有三角形山牆，一樓也建有凸出的陽台。後來，大樓立面中央的三角形山牆被拆除，並在該處屋前加建了新古典式樣的入口涼廊與柱廊陽台。據歷史資料，該大樓的用途是政府辦公樓，至 1940年代由於受白蟻侵蝕嚴重，澳葡政府決定將其完全拆卸重建，其後才出現今我們見到的南灣舊法院大樓。新的政府合署大樓（即後來的南灣舊法院大樓）經過三年的建造工程，於 1951 年 5 月 21 日落成。

新大樓採用略帶古典的現代風格設計，樓高三層，立面採用古典三段式的設計，並以水平線為主要裝飾元素，以凸顯建築物的寬宏。至於立面的中央部則略向前凸出，兩側採用四根三層樓高的愛奧尼式巨大古典柱以強調其豎向性，其頂部體量加高，回歸前飾有巨型的葡國國徽。其下牆壁開有三列窗戶，相對兩旁的橫向窗戶，中部的設計更彰顯縱向性，加上入口的寬大雲石階級，讓大樓更顯莊嚴及紀念性。

大樓外牆採用 20 世紀上半葉流行的「上海批盪」（洗水石米）飾面，以模仿花崗石的質感，增加了建築物給人的堅實感，整體設計帶給人一種政府權力與威嚴的形象。

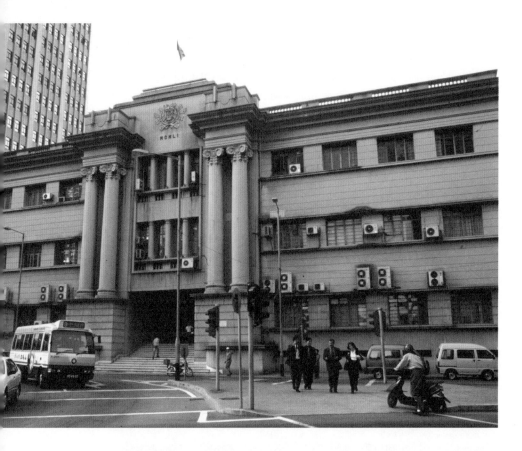

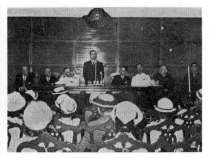

上｜ 1990 年代初的舊法院，可見頂部的巨型葡國國徽。（黃生攝）
左｜ 1952 年的法庭大廳（歐路易提供）
右｜ 1952 年法院開幕儀式（歐路易提供）

為何該政府大樓要這樣設計？該設計正正反映了葡萄牙當時獨裁政權的政治需要。葡萄牙於 1910 年建立共和國，然而共和國初期政治非常動盪，直至科英布拉大學經濟學教授薩拉查（António de Oliveira Salazar）上台。1933 年，薩拉查政府透過公民投票通過了新的憲法，開始「新國家時期」（Estado Novo）並實施獨裁統治，該政權直至 1974 年「四・二五」革命（又稱康乃馨革命）才結束。1951 年落成的澳葡政府合署大樓所展現的設計，正正要透過建築物的莊嚴、宏偉與紀念性，強調葡萄牙「新國家」的「發展」與「進步」。葡國建築史學者將其歸類為「新國家風格」，而南灣舊法院大樓是該風格在澳門最具代表性的建築物。

大樓的內部平面大概以對稱設計，中央建有貫通三個樓層的主樓梯，其兩側是矩形天井，加強日照與通風。整個平面類似一個橫放的「目」字，主樓梯和兩側天井將大樓分為前後兩區，並以寬闊的走廊將兩區的各個空間相連，設計非常著重理性與功能考慮，並配合澳門的氣候。

大樓採用鋼筋混凝土結構，間牆採用混凝土預製磚，在幾個房間天花的混凝土樓板上，仍可看到建造時用墨書寫的中文記號，證明當時是由華人負責承建工程。

大樓內部空間的裝飾採用現代幾何化的層級式裝飾線，帶有裝飾藝術的風格。而地面的材料，除了地面層入口大堂採用有斜放方形裝飾的水磨石之外，走廊的地面均採用紙皮石，並有水磨石的牆基腳線。

主樓梯是室內最具古典裝飾元素的構造，在扶手欄杆可見帶橄欖葉的卷草式裝飾。在主樓梯一層的平台，回歸前擺放著「正義之神」泰美斯（Themis）雕像，出自居澳意大利雕塑家夏剛志之手，神像的原型是雕塑家的女兒。整幢建築物內部，除了主樓梯、走廊鋪地、門框帶有古典元素，整體設計偏於現代性，亦受裝飾藝術風格的影響。

關於大樓內部空間原本的用途，由於經過多次的改動，已經難以確定，唯一能肯定的是原本的法庭大廳。根據 1952 年法院的開幕記錄，當時的法院設於政府合署大樓的一樓。按照當年的報道，法庭大廳的內部

舊法院主樓梯（Billy Au 攝）

裝飾全部採用黑色木材建造，門窗均掛著紅色窗簾，大廳天花吊著四盞
吊燈，亦裝有吊扇。從當時照片可見，法官台的背後是黑色背板，有矩
形格線裝飾，正中央頂部懸掛著葡萄牙共和國國徽，背板兩側設有門以
通往後面的辦公室。法庭大廳的門都帶有古典裝飾，其上部裝有黑色木
門簾盒並設有紅色門簾，大廳內的窗上部亦有黑色木窗簾盒，並掛著窗

入口兩側高大的古典柱強調豎向性

簾。天花是採用平坦天花，有簡單邊線裝飾，並設有四個圓形凹洞以懸掛水晶吊燈。上述法庭大廳的設計及裝潢一直維持至 2008 年。

除了上述最具歷史價值的空間，回歸前於大樓一樓還設有兩個小型法庭。一樓後半部當時法官使用的圖書室，也能反映回歸前法院的內部運作，其書櫃的設計具有 1990 年代流行的風格。另外，位於二樓後半部的兩間囚室及連接前司法警察局的鐵樓梯，均見證了昔日押送疑犯及囚犯的真實歷史。

最後，究竟這座彰顯澳葡政府威嚴的大樓是誰負責設計？筆者對檔案資料的研究得知，大樓的圖則是 1949 年繪製，繪製者是工務局繪圖員（desenhador）李珠（António Lei），當時工務局的局長是 José Baptista 工程師，設計方案極可能是在部門主管的指導下由繪圖人員繪畫的。李珠的兒子李銘根（José Lei）1950 年亦在工務局擔任繪圖員，因此在大樓建造工程中李銘根亦可能參與了工作。至於大樓的建造工程，是由美國畢業的華人工程師周滋汎的公司承造，很不幸的是，周滋汎的兒子在工程期間因與工人發生爭執而喪生。後來，李珠在 1960 年代末至 1970 年代曾在澳門開設工程公司，其子李銘根則自 1960 年代在香港當建築師，設計了澳門的莉娜大廈及香港文化中心等現代風格建築物，更曾任香港建築署署長。

PART 4

走向現代大潮

Towards the Modern Tide

1960-1980

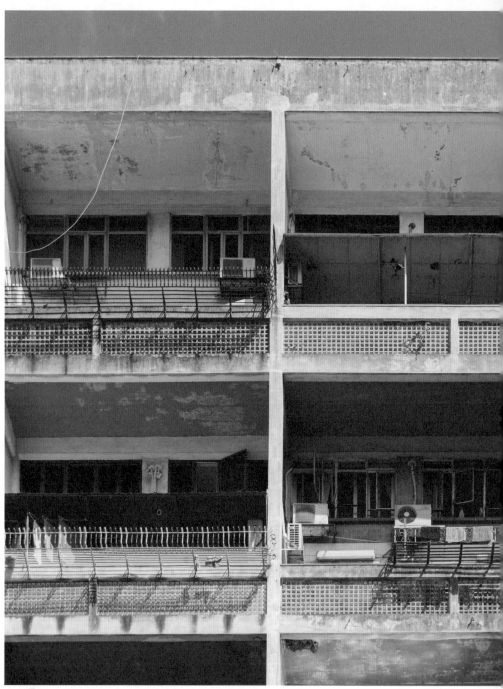

Billy Au 攝

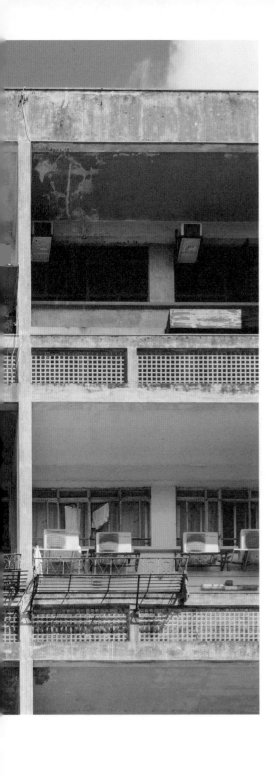

受馬賽公寓影響的
住宅大樓

莉娜大廈

Edifício Rainha D. Leonor

Est. 1961

如果裝飾藝術風是澳門現代建築的前奏，踏入 20 世紀下半葉，現代主義設計思潮真正來到澳門，影響半個世紀的建築發展。

從昔日南灣海灣填出來的土地上，1961 年落成了當時澳門第一座設有電梯的高層住宅，這座以 1498 年 8 月 15 日在葡萄牙首都里斯本創立仁慈堂慈善機構的莉娜皇后（Rainha D. Leonor）命名的大廈，代表了澳門建築進入嶄新的時代。

1970 年代的莉娜大廈是附近一帶的重要地標（遺產學會提供）

位於約翰四世大馬路與殷皇子大馬路交界的莉娜大廈，由澳門仁慈堂委託香港李銘根的李氏建築師樓於 1959 年設計，樓高 13 層，高度44.05 米，佔地面積 512 平方米，總建築面積約 3,990 平方米。整幢建築物設計簡約，方格組成的立面讓人聯想到由瑞士裔法國建築師勒‧柯比意（Le Corbusier）設計，1952 年落成的馬賽公寓。

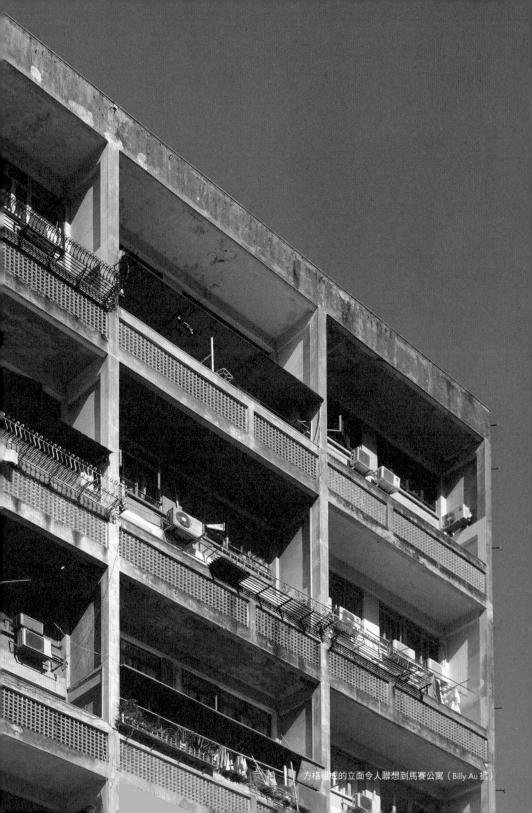

方格組成的立面令人聯想到馬賽公寓（Billy Au 攝）

複式設計的單位及獨立露台花園

根據原本的圖則，地面層設有五個商舖，地面層以上的 12 樓層分成六組，每組四個複式住宅單位，全大廈共 24 個單位，一至十一樓單數樓層設公共走廊連接住戶的入口。大廈的兩端設有樓梯，兩組升降機連接地面層的入口大堂，從大堂到大廈入口需要經過一段長且窄的通道。

　　全部住宅單位複式設計，均為三房一廳的戶型，平面呈矩形，闊 6 米，深 9 米。從戶外走廊進入住宅後，一側是通往上層的樓梯，另一側是雜物間和廚房，客廳佈置在向街的一邊，以位於中央的結構柱將空間分為兩部分，客廳外邊臨街立面設有陽台；登上上層後，向街一方設有兩個房間，後部設有衛生間與房間，相對於下層的公共性空間，該層屬較私人的空間，上下兩層由一道 U 形樓梯連接。

　　雖然說受馬賽公寓的影響，但是主要的影響只是展現在立面的設計上，尤其是每戶陽台的方格水泥空心磚圍欄，然而沒有間層的水平遮陽板；至於戶型及內部空間的佈置，則與馬賽公寓有很大差別，而且空間尺寸並沒有使用柯比意創造的「模度」，空間使用的靈活性亦不高。

　　李銘根（José Lei）1930 年 10 月 30 日在澳門出生，據他的記述，早年跟隨父親李珠（António Lei）在澳門工務局工作學習，1947 年在香港一間比利時銀行當建築實習生。兩年後返澳，為澳葡政府設計了一些葡式住宅、法院、醫院、學校、政府住宅。1954 年再回香港，先在范文照的則樓工作，1955 年開始任職於香港政府，並考取了建築師的資格。他當時看許多書，也認識不少外國年輕建築師，因而接觸了許多新的設計觀點與方法。李銘根 1986 至 1991 年擔任香港建築署首任署長，設計了不少重要的建築物，包括黃大仙綜合游泳池、摩士公園游泳池、位於尖沙咀的香港文化中心及香港藝術館。

帶葡萄牙裝飾的
現代主義學校

澳門葡文學校

Escola Portuguesa de Macau

Est. 1966

在新葡京旁邊，有一座外牆用藍、黃、白色的葡國花瓷磚裝飾的現代建築物，這座 1966 年建成，原本用作伯多祿商業學校的校舍，是澳門現代主義建築的一個獨特案例。

澳門土生教育促進會於 1878 年創辦了伯多祿商業學校，校址曾設於崗頂夜唔斜巷，即是現時崗頂教堂旁邊的滙業銀行行政中心的位置。至上世紀中期，原校舍已不能滿足學校的發展，因此當時得到政府批准，在南灣新填海地段興建新校舍，由葡萄牙現代主義建築師拉馬略（Raul Chorão Ramalho, 1914-2002）設計，建築商夏剛志承建。該校舍自 1998 年起成為澳門葡文學校的校址。

這座現代主義建築物，並非完全對國際風潮的追隨，而有一些獨特及創新性，尤其是對本地環境關係的考慮。矩形的地塊分前後兩部分，校舍主體建築設在地塊前部分，呈倒轉的 T 形佈置。主入口設於殷皇子馬路，該處的建築物樓高一層，是學校的入口大堂及辦公室。而兩層高的教學樓以入口大堂為起點，與約翰四世大馬路平行排佈，成為建築物的主軸線，教學樓地面層是寬敞及通長的空間，可進行戶內的教學與活動，該空間的右邊直接開向學校的內院，該處是供學生戶外休息及活動的空間，植有大樹；左邊則設有三個小庭院，並由一層高的課室樓房作分隔。校舍的後部分沿約翰四世大馬路，是體育館及球場，與前部分之間設有帶上蓋的遊廊，並設有校園的側入口。

整座建築物形體簡潔，平屋頂、白牆、外露的混凝土結構加上金屬百葉遮陽。向外凸出的混凝土屋簷設計獨特，呈中間內凹類似 K 字形的剖面，在樑的位置還有凸出的小方塊體。雖然建築物整體呈現現代主義的幾何抽象性，但沿街大面積的葡國瓷磚外牆令建築物找回歷史文化的脈絡，而且花瓷磚的圖案也強化了立面的幾何抽象設計。小庭院、百葉窗、體育館的混凝土通風磚，都反映對本地氣候的考慮，也受柯比意，尤其他在昌迪加爾（Chandigarh）的設計影響。

大樓立面的混凝土結構與金屬百葉

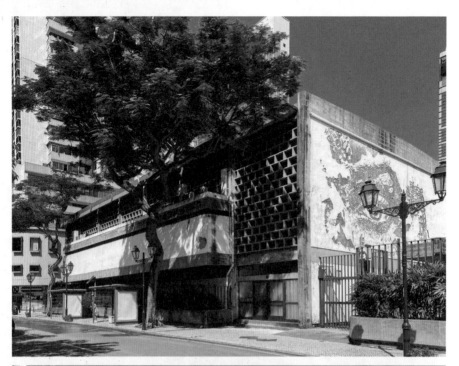

上｜體育館的混凝土通風磚（Billy Au 攝）
下｜外露混凝土結構的帶上蓋遊廊

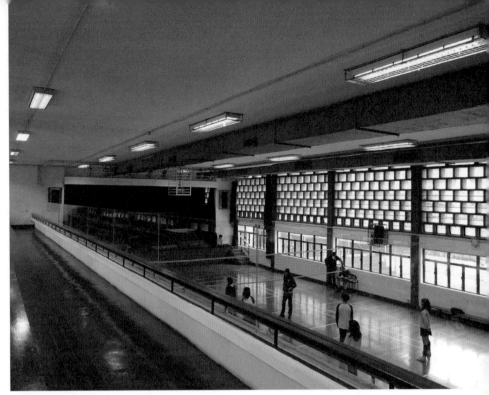

體育館內部空間

　　在一些葡國學者對該學校建築的描述中，用到 Brutalism 這個詞，以筆者的理解，該詞指的是傾向於受柯比意影響的外露混凝土的使用，並非出現在英國等國家的極度「粗獷」的 Brutalism。

　　這座學校的設計者拉馬略，早年先後在里斯本美術學院和波爾圖美術學院修讀建築課程，畢業後曾於里斯本市政部門和葡萄牙工務部的都市建設部門工作，1945 年設立自己的建築師事務所。他是第二次世界大戰後葡萄牙重要的現代主義建築師，設計的項目分佈在葡萄牙、亞速爾群島、馬德拉島、澳門和巴西。在澳門，他除了設計葡文學校，還設計了松山的聖母瑪利亞幼稚園、士多紐拜斯大馬路的市政廳公務員宿舍大樓、美副將大馬路曾用作澳門建築師協會會址的一組公務員住宅。

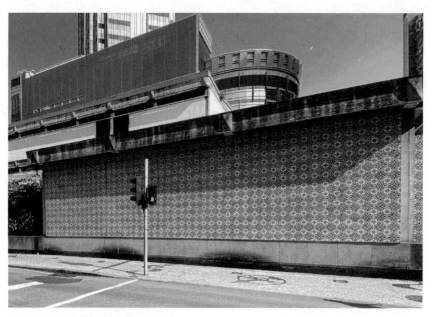

沿街大面積的葡國瓷磚外牆（Billy Au 攝）

立面設計圖（遺產學會提供）

在澳門的現代建築中，葡文學校是少數使用葡萄牙瓷磚裝飾的例子。關於葡萄牙瓷磚，有介紹認為受中國青花瓷的影響，其實花瓷磚的葡萄牙文 Azulejo 源自阿拉伯文。在公元 8 至 15 世紀，來自北非的穆斯林摩爾人在伊比利亞半島建立過一些王國，由於這段歷史，葡萄牙和西班牙都受到阿拉伯文化的影響，其中包括瓷磚的使用，葡萄牙的花瓷磚圖案，亦是源自阿拉伯的幾何圖案。葡文學校外牆的瓷磚雖然是 1960 年代的產品，但圖案是傳統的，由於瓷磚圖案的幾何性，在現代主義的建築中並沒有產生不協調，反而成為了葡萄牙瓷磚一次「現代化」的機會。

1998 至 2000 年，馬若龍建築師（Carlos Marreiros）設計了葡文學校的新翼大樓；2007 至 2010 年，利安豪建築師（Rui Leão）設計了新的閱讀室。

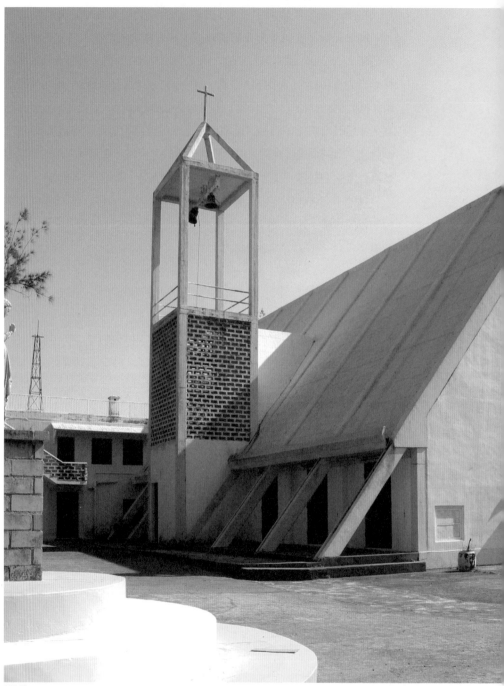

黃生攝

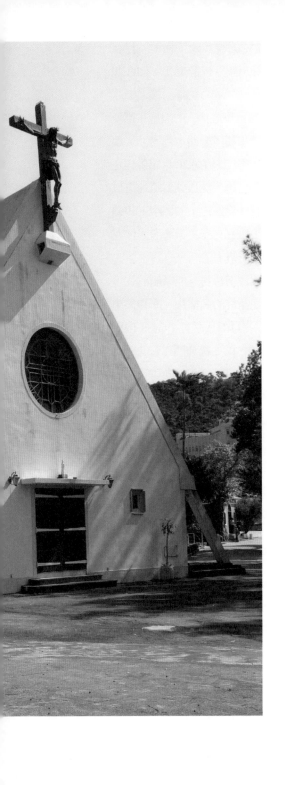

受結構主義影響的小教堂

九澳七苦聖母小教堂

Igreja de Nossa Senhora das
Dores

Est. 1966

隱藏在路環九澳聖母村，有一座造型獨特的現代建築物，該村在1960年代建成的「新教堂」——九澳七苦聖母小教堂，是澳門少有的20世紀現代風格教堂。

路環九澳聖母村建於20世紀初，是一所收治痲瘋病人的設施，選址於路環島東端一處非常偏僻的小山崗上，當時未建成公路，周邊亦未填海。因為當時醫療不發達，未有治療痲瘋病的藥，該病在20世紀曾經是世界三大傳染病之一，唯有對患病者進行隔離措施，流放到偏遠地方以減低該病在社區傳播的風險。九澳聖母村曾有「痲瘋村」的名字，1963年，意大利人胡子義神父（Gaetano Nicosia）來到村子，與患者居住在一起，為這裡的居民主持彌撒，並為村子正名為聖母村。

據昔日照片及記錄，當時從澳門半島到九澳聖母村只能乘船前往，而該地點現時仍然保留著一條從昔日灘岸到建築群的石梯級。胡神父來到村子後，提出在村子的北邊建造新的小教堂，以取代原有1934年啟用的教堂，得到當時教宗保祿六世（Pope Paul VI）的5萬澳門元資助。新教堂選址在一處略凸出海的山崖上，建築物並沒有採用如村內建築群的古典折衷式樣，反而採用了自1920年代在歐洲流行的現代建築風格。

新教堂由居澳的意大利人夏剛志（Oseo Acconci）負責建造，夏剛志並不是建築師或工程師，但他開設建築公司，是當時澳門其中一個建築商。據其兒子所述，夏剛志不僅承造樓房，亦做設計和藝術裝飾。筆者分析了幾座夏剛志建造的建築物，並歸納出其設計的主要特點：採用鋼筋混凝土結構、現代幾何設計語言、注重遮陽與通風、注重實用與功能性。1966年7月24日啟用的九澳七苦聖母小教堂就充分體現上述的設計特點，整座建築物沒有找到一點與古典風格有關的裝飾。

雖然小教堂坐落於一個向北面凸出的小山崖，其座向仍然以西北為主，這樣的設計一方面可以使主立面被午後的陽光照耀，同時，西向是歐洲天主教教堂主要選取的朝向，具有宗教的含意。因為在傳統的教堂空間，主立面向西的教堂，主祭壇就設在向東的一端，宗教儀式向東舉行，是遙遠朝向耶路撒冷的意思。

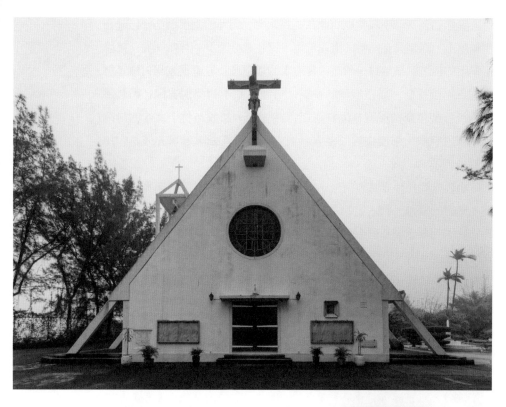

上｜小教堂的三角形立面（Billy Au 攝）
下｜採用幾何設計語言的主祭壇

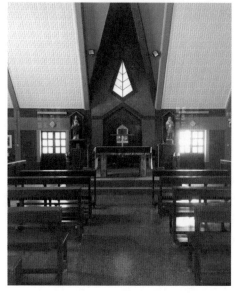

雖然七苦聖母小教堂以西北為主要朝向，內部的主祭壇卻不是設在主軸線上，而是設在短軸的東北位置，這在教堂設計中非常罕見。據說主祭壇的位置曾被遷移，然而，從現場的觀察及小教堂與聖母村建築群的關係可以推斷，該主祭壇的位置極可能是原本的特別安排。因為這樣的設計使主祭壇與背後的鐘塔組合在一起，並成為村子北端的最高點，讓所有病人都能從房間望向祭壇方向進行祈禱，鐘塔亦成為山崖上的地標。

　　小教堂的外形非常幾何化，採用一個橫放的三角柱體，外形仿似一個在荒野的帳幕，有一定的宗教寓意，其中三角形暗喻「三位一體」。教堂的空間平面呈一個矩形，而並非常見的「十」字形，室內空間沒有任何直柱作分隔，使整個室內顯得開闊。

　　為解決結構，教堂的屋頂由八組斜樑支撐，這個設計非常特別，因為該些斜樑既是建築物的結構，亦是空間的裝飾元素，將整個教堂劃分為七個部分，與「七苦」（就是聖母曾經歷的七件痛苦：西默盎的預言、流亡埃及、與耶穌在耶路撒冷失散三日、在苦路遇到耶穌、站在耶穌十字架旁、懷抱耶穌屍體、埋葬耶穌聖屍）的數字相配，主祭壇就設在中央的部分。這種處理結構的方式，與 20 世紀「結構主義」主張的設計理念相符，即是強調建築物的結構設計，以結構作為空間的裝飾與劃分元素。

　　教堂內的裝飾非常簡約，鋼筋混凝土的斜樑、紅磚面的磚牆，唯一的裝飾是在正入口上圓窗的彩色玻璃及教堂內的聖像。主祭壇的設計亦採用幾何語言，由於是 1960 年代的設計，根據「梵二會議」的規定將祭桌置向信眾，聖體櫃則放在主祭壇中央，其上方是一塊透光的窗洞，整個祭壇仿似一支幾何化的蠟燭與火焰。

　　自然光是該教堂空間設計的重要元素，首先，正入口上方的圓窗讓午後的陽光滲透進教堂的空間，兩側的門上彩色玻璃亦透入戶外光線，而主祭壇上的窗洞亦利用自然光使祭壇成為目光的焦點。

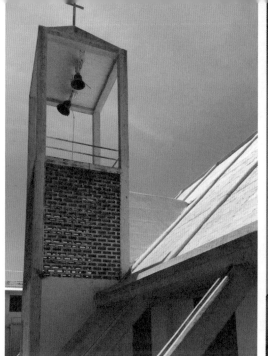

上｜採用水泥空心磚建造的鐘塔（左）、戶外的斜樑結構將屋頂雨水引導至地面排水槽（右）

下｜從聖母村望向小教堂

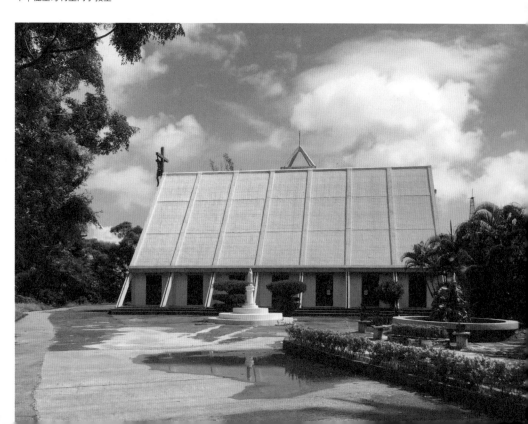

至於教堂的外部，簡潔抽象的幾何語言成為設計的主軸，唯一具像的是出自意大利米蘭雕塑家 Francesco Messina 的耶穌受難像。該雕像亦採用幾何化線條的藝術語言，由於置於三角形主立面頂部，受三角形斜邊的視覺引導而成為目光焦點，更凸顯雕像的紀念性。

　　至於作為結構的斜樑在教堂外直接插入地面，斜樑除了是結構元素，亦成為屋頂的戶外引水管，將斜屋頂的雨水引導至地面的排水槽。據夏剛志兒子憶述，其父以斜屋頂設計該教堂，目的是避免雨水的聲音干擾教堂內部的寧靜。小教堂的斜樑設計，確實非常「多功能」與具「獨創」元素。

　　教堂的鐘塔以簡潔幾何語言設計，開孔的水泥磚是夏剛志建造的建築物常用的，具遮陽與通風的作用。提到通風，教堂兩側的門可全部打開，使室內空間完全透風。

　　最後關於教堂內的苦難耶穌像，據夏剛志兒子所述，該像是夏剛志的雕刻作品，而且其背後有一段鮮為人知的故事。話說夏剛志的工作室曾發現有小偷來偷食物，一天小偷被抓到了，夏剛志沒有報警，卻叫助手將小偷綁在木柱上，小偷因害怕受懲罰而顯得神情驚慌，夏剛志就迅速以該神態塑造了苦難耶穌像的草稿，完成後還送給小偷一些食物以作「模特兒」的酬勞，並勸告切勿再犯。筆者覺得這故事帶有「寬恕」的含意。

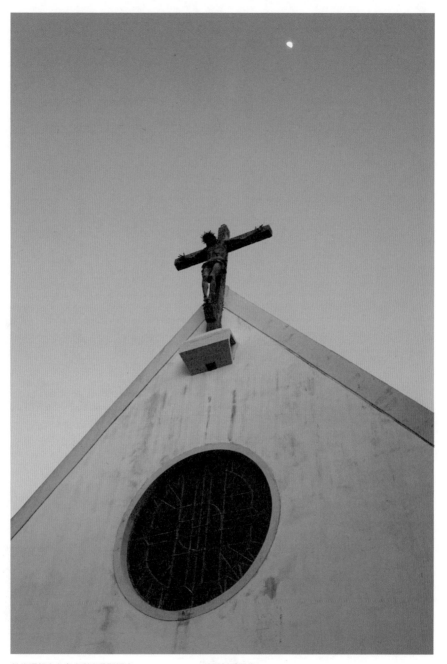

教堂頂部出自意大利米蘭雕塑家 Francesco Messina 的耶穌受難像

黃生攝

花地瑪聖母堂

Igreja de Nossa Senhora de
Fátima

Est. 1968

自 1576 年天主教設立澳門教區，大大小小不同風格的天主教堂相繼落成，在世界文化遺產「澳門歷史城區」內就保存著從手法主義到新古典的教堂與遺址。然而，在澳門以現代風格建造的教堂卻為數不多，位於澳門半島北區台山的花地瑪聖母堂是其中一個少數例子。

　　1930 年，蒙地路神父（José António Augusto Monteiro）在新近完成的澳門半島西北區填海地創立花地瑪修會，並先後建造了花地瑪小教堂及學校。當時的小教堂仍然採用帶古典折衷樣式的設計。

　　1965 年澳葡政府在澳門半島北部設立了花地瑪堂區，以服務該區日益增加的人口。當時的澳門主教戴維理（Dom Paulo José Tavares）計劃興建一個花地瑪教區中心，除了教堂，還有可以用作教育培訓、社會文化活動的地方。但由於政府批予的土地遇上一些問題，最終只興建了一座兩層高的建築物，將教區中心的功能集於一身。

　　新教堂由土生葡人建築師施安東（António Manuel M. Pacheco Jorge da Silva）設計，夏剛志承建，採用鋼筋混凝土結構及現代設計風格建造，於 1968 年 12 月 7 日落成並由戴主教主持祝聖，命名為「花地瑪聖母玫瑰之后聖堂」。

　　教堂建築兩層高，地面層是一個大禮堂，作為教區活動中心，一樓才是教堂，透過一道寬敞的石屎樓梯從地面連接。整座建築物外觀以白牆及深灰色凸顯柱樑等結構，其中作為屋簷的抽象塊體下方帶有拱面，打破了豎直與水平線的單調。教堂平面呈 T 字形，大樓梯沿中軸線開向入口門廳，門廳的左側設有小祭台，右側連接辦公區，門廳的牆上保存著教堂落成紀念碑中葡文各一塊。

　　沿中軸線進入教堂主廳，軸線盡頭是一道紅磚牆面，懸掛著釘在十字架上的苦難耶穌像，極可能出自夏剛志之手。耶穌像前是主祭台，按「梵二會議」的規則佈置，祭台兩側各有一個側廳。教堂的內部裝飾現代簡約，除了主祭台背後的紅磚牆，主廳和側廳兩邊都鑲有高大的彩色玻璃畫，圖案以幾何抽象設計。彩色玻璃並非工廠生產的大片產品，而是由細小的碎片透過類似膠漿凝固組合而成，使陽光的漫射效果非常獨

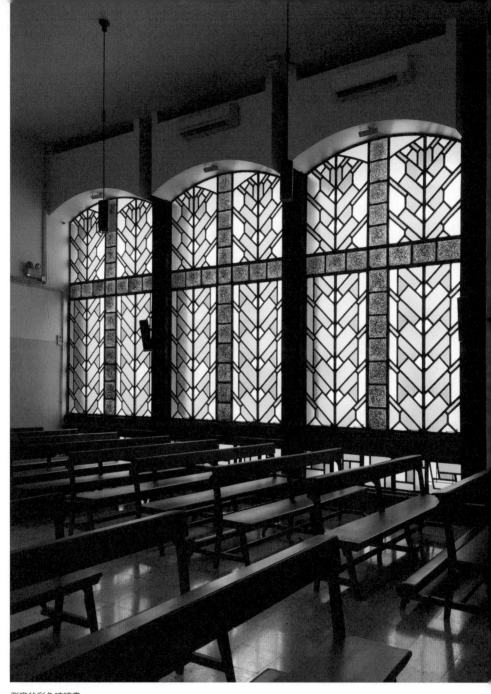

側廳的彩色玻璃畫

特。然而，由於製作的缺陷與材料隨著時間而老化，有部分玻璃畫已出現變形及開裂。

至於教堂旁邊，建有現代風格的鐘塔，四條深灰色的角柱強調塔樓的高度及地標性，十字形的水泥空心磚是塔樓最具特色的外牆設計。教堂前還設有花園及輔助建築，然而因實際使用已經受到不同程度的更改，尤其是圍牆和入口，已加裝了近年流行的「文化石」飾面，減少了整體的現代感。

土生葡人建築師施安東，1938 年 7 月 4 日在其祖父位於澳門西坑街 20 號的花園大宅內出生。在香港完成中學課程後在英國樸茨茅夫（Portsmouth）建築學院取得建築學位，分別在英國、美國、香港和澳門從事建築設計工作，現定居美國。

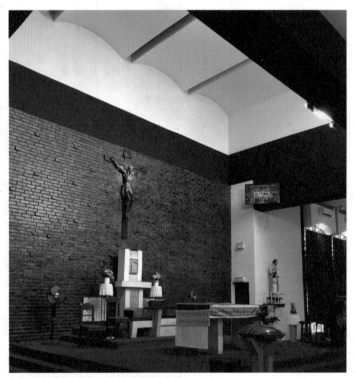

主祭台以紅磚牆作背景，並以側天窗引入光線。

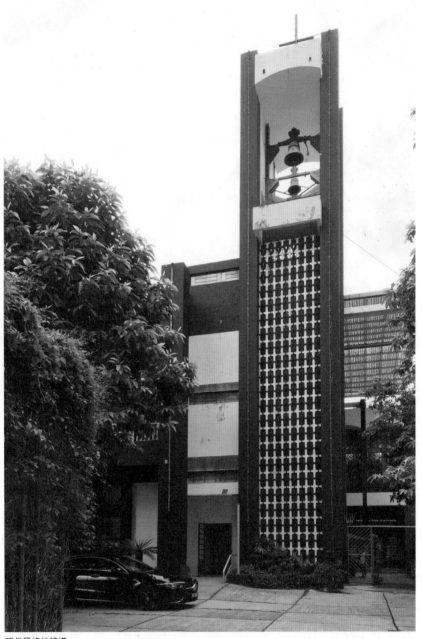

現代風格的鐘塔

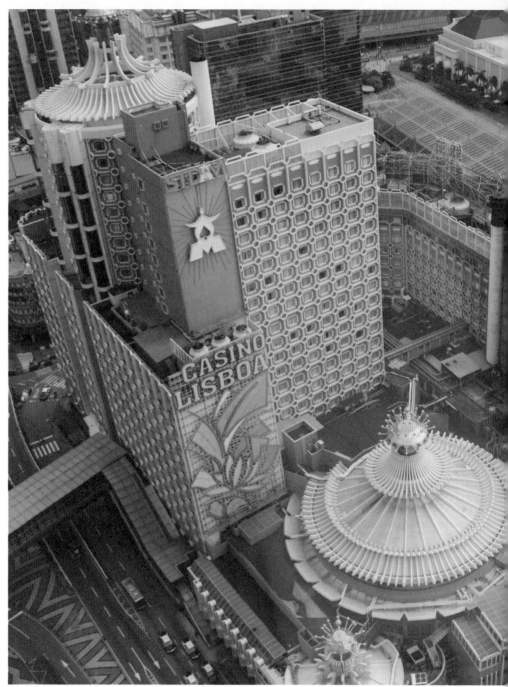

Billy Au 攝

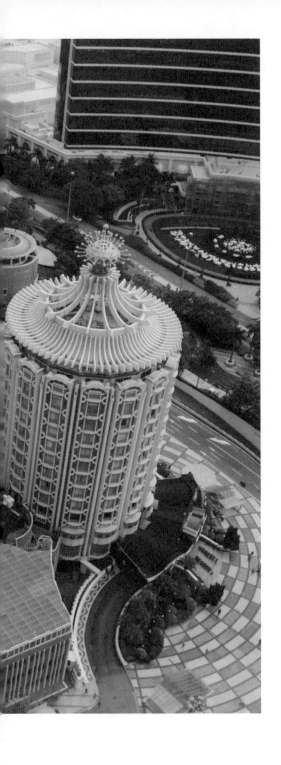

何鴻燊的旗艦酒店

葡京酒店

Hotel Lisboa

Est. 1970

對於來澳門的遊客，除了大三巴，葡京酒店也是必到的景點。1962年，澳葡政府在葡萄牙首都里斯本將博彩專營合同，批給由葉漢、何鴻燊、霍英東及葉德利創辦的澳門旅遊娛樂股份有限公司。該公司初期在塔石的新花園建造愛都酒店，經營幸運博彩，同時亦籌備興建公司的旗艦酒店。

　　葡京大酒店是澳門第一間五星級賭場酒店，選址在南灣填海地最近海邊的地塊，與新馬路的國際酒店及新中央酒店遙遙相對。酒店的建築方案由香港建築師甘銘（Eric Cumine, 1905-2002）負責設計，佔地約18,000 平方米，擁有三百間客房、四個賭場、八間酒樓餐廳、一個游泳池、一個兒童遊樂場以及一個會議大堂。

　　從最初的設計圖可見，整個酒店娛樂綜合體由多個大小不一的圓形組成，不同的功能區域透過曲線連接起來。酒店的主塔樓設在地塊的轉角位置，成為建築物最高及地標性的部分，頂部設計原本類似天壇祈年殿的攢尖屋頂；較矮的酒店房間群樓以平面呈帶斜角的 L 形將會議大堂、游泳池和兒童遊樂場圍合其內。主塔樓旁邊是圓形平面，內設博彩娛樂場的區域。酒店房間的室內設計原本非常簡約現代，配以中式裝飾元素及家具，體現中西合璧的風格。

　　酒店第一期於 1970 年 2 月 3 日落成啟用；而新賭場及附設的樂宮餐廳於同年 6 月 11 日上午 11 時由澳門總督夫人剪綵開幕。從之後的相片可以看到，自從酒店第一期落成後，不斷進行擴建、改建等工程，聞說是取「裝修」的諧音「莊收」，以利賭場的莊家，又或因應流年運程及四周城市環境轉變，而按玄學風水作出調整。

　　講到風水，大眾談論最多的，有說主塔樓外觀像雀籠、外牆圓珠裝飾像鐵索、入口上蓋像蝙蝠或虎口、屋頂裝飾似萬箭穿心、大堂天花馬賽克的「賊船」等等，設計佈局都有利賭場的莊主。在一次電視的訪談中，何鴻燊否認這些風水傳言，指設計師是外國人，根本不懂得風水云云……

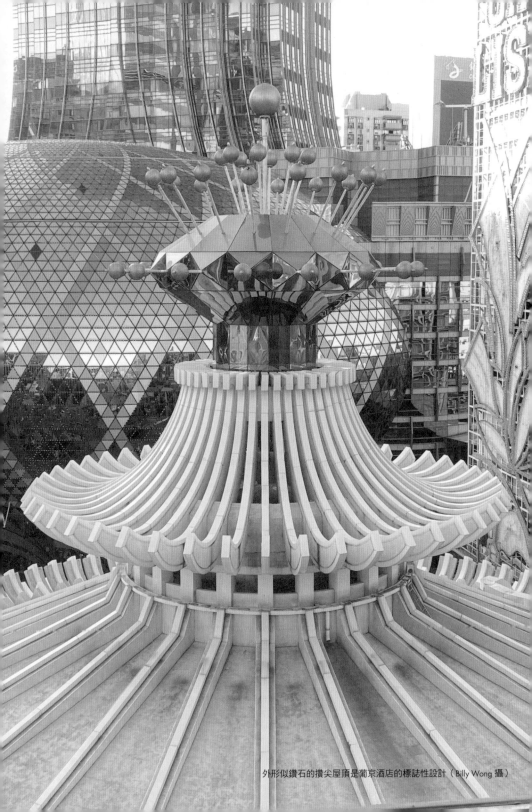

外形似鑽石的攢尖屋頂是葡京酒店的標誌性設計（Billy Wong 攝）

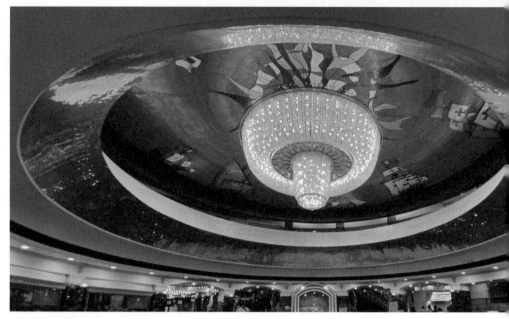

酒店的圓形大廳與葡國帆船天花馬賽克壁畫（Billy Wong 攝）

　　從城市發展和建築美學來說，葡京酒店算是本地建築的一個里程碑，一項真正現代化設計的大型建築，其新穎奪目的外觀、奢華的室內裝飾與新式設備，改變本地人對建築的認識與想像。

　　至於酒店的建築風格，筆者認為可以歸類為裝飾藝術，然而卻沒有完全跟隨國際的潮流。葡京酒店的裝飾藝術風格有許多原創性，可以說是全世界獨一無二。首先，這座建築綜合體外觀以豎直線條強調大樓的宏偉與地標性，卻少有強調水平性的元素，反而帶圓形的網格是整體外觀的主旋律，豎直板塊及網格同時在外牆起到遮陽的作用；主塔樓樓頂的獨特設計，強調幾何塊狀及視覺重複的現代美學。其次，在非常現代的設計中，酒店外觀卻運用一些中國傳統吉祥圖形，例如窗戶的外形，細心近看外牆的明黃色釉面瓷磚和空心磚，也令人想起中式的圖案；加上中國建築傳統喜歡「呼形喝象」，難怪大眾對酒店外形有眾多想像。

主塔樓外牆的圓珠裝飾

再者，這豪華的設計，除了馬賽克，採用的建造技術與材料都是當時港澳常見的釉面瓷磚、紙皮石外牆磚、雲石等等，但營造出的視覺效果卻獨一無二。

筆者認為該酒店設計最大的成就，是將國際上強調幾何抽象化的現代美學，轉化成華人社會能夠「讀懂」和理解的建築語言，這可能是業主與設計師共同合作的成果。

最後介紹一下設計師，甘銘是 1950 至 1960 年代香港首屈一指的建築師，其建築設計以裝飾藝術聞名。他是中英混血兒，生於上海，在倫敦建築學院畢業，1949 年來到香港，獲利孝和的賞識及協助，開設了甘銘建築師樓。除了澳門的葡京酒店，他在香港的建築項目有邵氏片場行政樓、蘇屋邨、北角邨、尖沙咀富麗華酒店、舊啟德機場客運大樓、廣華醫院、贊育醫院、明德醫院和尖沙咀海港城等，可惜部分建築已拆卸。

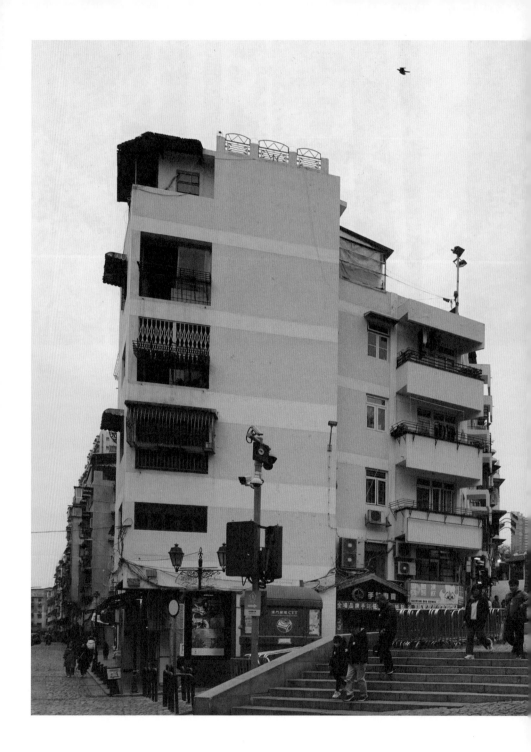

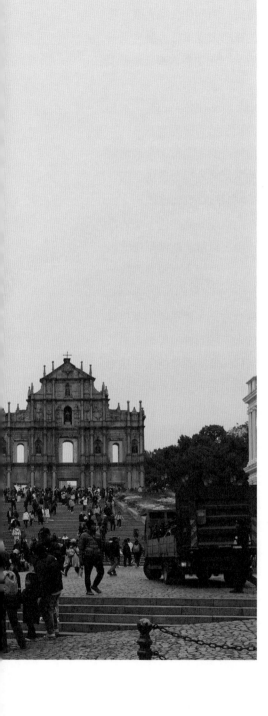

大三巴旁的現代住宅

鳳凰大廈

Edifício FONG WONG

Est. 1966

大三巴是澳門最多遊客去「打卡」的地方，但是，在那道宏偉的石板梯級旁邊，應該沒有多少人會留意一座獨特設計的現代住宅大廈，那是位於石梯級前方，在大三巴街口轉角位置的鳳凰大廈。該大廈今天看來好像平平無奇，然而在 1966 年設計時，是在大三巴這個古蹟旁邊最現代的建築物。

大廈的設計者是澳門土生葡人建築師馬斯華（José Maneiras），2018 年 3 月 23 日在他的回顧展開幕演講中，詳細介紹了該大廈的設計。

大廈的地塊位於大三巴前方一處由兩條路匯合的夾角位置，地塊平面略呈梯形，然而，由於兩條路存在高差，加上當時地段旁邊仍是兩層高的中式民居，還處於大三巴前方，令馬斯華不得不作謹慎的設計。

從最初設計的平面圖看，大廈的入口設在兩條路的交角處，在入口大堂造成一個平台，然後向兩側分別上升及下降，以解決地塊兩邊的高差。各層的住宅單位均沿街排佈，地塊內側設有一個很大面積的內院，以增加陽光與通風效果，單位的廚房、廁所及大廈的樓梯均向著內院。

至於外觀，除了開有設計簡潔的窗戶、陽台之外，建築師原本打算在外牆一些部分採用麻石飾面，以呼應旁邊的大三巴石梯。但是，由於發展商認為會增加建造成本，後來改為用外牆磚（為了降低造價，採用中國內地出產的外牆磚）。雖然如此，大廈落成不久，整個外牆就被改為批盪塗漆，有一段時間還在外牆畫上「可樂」的廣告，這是建築師設計時完全沒有預料到的。現時大廈外牆被塗上澳門常見的黃白色。

馬斯華介紹該設計時，強調了他在葡萄牙波爾圖學習建築的影響。1955 年他考入了波爾圖高等美術學院建築系並於 1962 年畢業，當時，里斯本的建築教育以代表國家及獨裁政權的「新國家風格」為主，相比之下，波爾圖則較受國際的現代主義的影響。另外，波爾圖的建築教育也注重結構的設計和計算，因此，建築師設計方案時會考慮結構怎樣成為建築表現的一部分。還有，波爾圖的教育也強調氣候對設計的影響。

鳳凰大廈（及馬斯華其他的建築項目）室內的空間排佈符合結構的邏輯，也強調配合氣候的考慮，在面向大三巴石梯級的立面陽台上方，

簡約的陽台設計

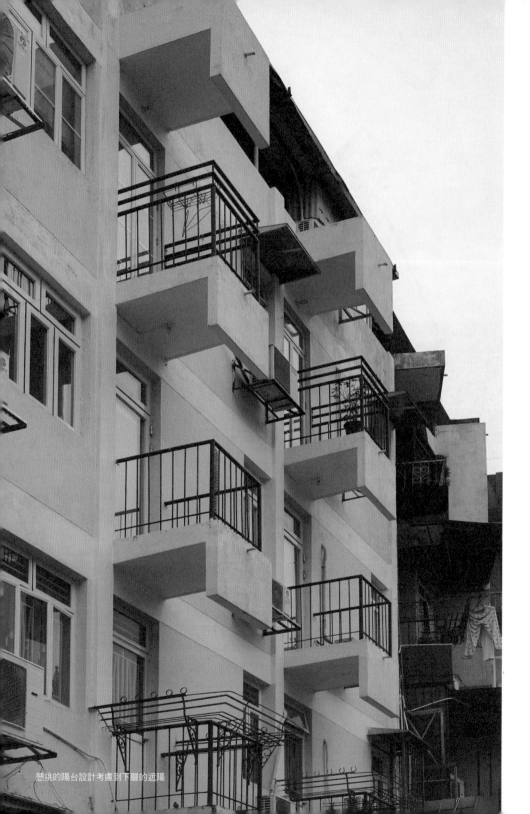

懸挑的陽台設計考慮到下層的遮陽

就特別設計了挑出的簷板，減少夏季陽光照進室內的時間，但不妨礙冬天陽光的進入。

至於地面層向街的商舖並非原本的設計，而是由於 1970 至 1980 年代日本遊客大增，旅遊業興旺，地面層的單位逐漸變為商舖，以迎合旅客帶來的商機。由於大廈被不斷的改造，馬斯華稱已無法辨別自己作品的原本面目。

鳳凰大廈並非馬斯華最具代表性的設計，筆者選擇該建築物作介紹，一方面是它位處大三巴旁邊；另一方面，馬斯華在葡萄牙考建築師牌，就曾以在大三巴旁邊設計一幢現代主義風格的仁慈堂老人和傷殘人士院舍作為「考牌作」，由此可見，他一直思考怎樣在大三巴古蹟旁邊設計現代建築物。

馬斯華 1935 年出生於一個早已植根澳門的土生葡人家庭，他曾在二次大戰後的葡萄牙生活過九年，1955 年考入了波爾圖高等美術學院建築系，1962 年畢業後回到澳門工作，是當時唯一一個受波爾圖教育的建築師，與當時從果亞來澳的建築師韋先禮在澳葡政府擔任專業技術人員，參與制訂城市的發展規劃。1966 年，馬斯華接替了離開澳門的韋先禮的工作，繼續督建由葡萄牙建築師拉馬略設計的澳門商業學校（葡文學校）。1967 年馬斯華開始轉以私人執業，1960 及 1970 年代設計了一些具代表性的項目，除了鳳凰大廈，還有南灣大馬路的連排住宅大廈（近加思欄花園，1964）、若憲馬路的兩間住宅（1965）、主教山百麗閣（別墅和住宅大廈，1968）及位於黑沙環第七街的仁慈堂盲人宿舍（1970）。

葡萄牙學者 Ana Vaz Milheiro 認為，馬斯華在 1960 年代的設計帶有粗獷主義色彩，並兼具熱帶氣候特色的住宅建築，成為他最具創造性的時期。馬斯華除了作為建築師，亦獲委任為具備市議會職能的市政廳委員（1972-1989），後來更成為了市政廳主席（1989-1993）。

下次再去大三巴，不要忘記看看馬斯華這幢早期的現代主義設計。

燒灰爐的現代托兒所

梁文燕培幼院

Orfanato Helen Liang

Est. 1966

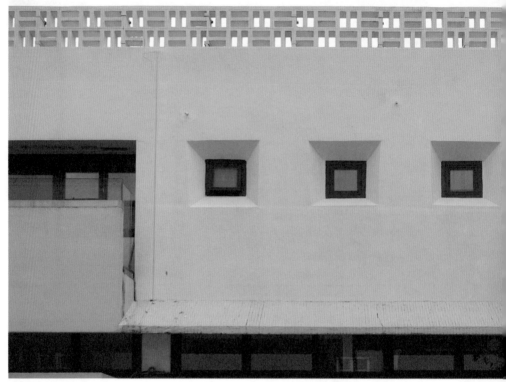

設計獨特的凹框窗戶

　　在南灣燒灰爐，有一座紅磚外牆的建築，原本是教會開設的梁文燕培幼院，1963 至 1966 年設計建成，是澳門葡人建築師韋先禮（Manuel Vicente）早期的設計。

　　從最初的圖則可見，整個建築平面呈「口」字形，兩層高，在向南灣的角落設有一座塔樓，內部是一個小教堂。建築物地面層設有入口大堂、教室、辦公室、飯堂及禮堂，圍合於中央是戶外活動的空間；還有一側只有上層建築，地面層是由柱列支撐的帶上蓋半室外活動區。至於一樓，一邊是修女的臥室，另外三邊是學童的房間，每一房間可住 12

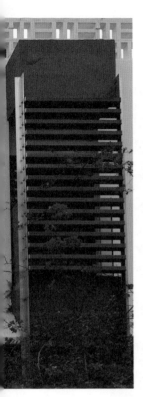

紅磚牆頂部的混凝土空心磚圍欄

人，在轉角位置是洗手間及浴室。

　　對於該建築物的設計，韋先禮在 1963 年 1 月 31 日曾經這樣寫：
「……我們探尋給予建築物一種自主性，在一定的私密環境下容許其自
身生活的發展，出於方便監控及不同功能的和諧關係，『內院』是一個古
代的解決方法，能夠取得私隱的同時卻不被城市孤立，我們在方案中還
探尋一種低調的存在，透過建築物的體量及造型設計……」當時的設計
預計接收 150 名兒童，正如設計師所說，整座建築的空間與功能圍繞一
個內院而設，令人想起中世紀的修院。

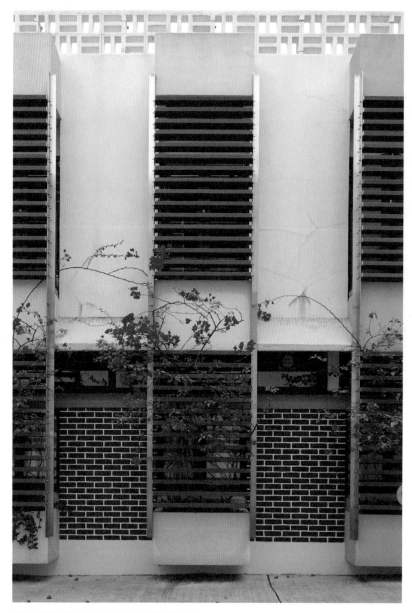

翻新改造後採用木百葉，並增加了外立面的色彩。

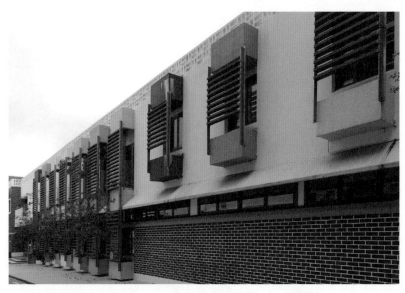

翻新改造後建築物變得色彩繽紛

　　建築物採用現代主義的語言，尤其是受柯比意的影響，建築的混凝土結構外露，然而外牆（尤其是小教堂的外牆）卻用裸露的紅磚面，可以說是對國際現代主義的一種批判思考。向街立面的窗戶以凸出的體量並使用百葉作遮掩，加上 H 形的鋼柱、飄出的水平格柵遮陽及混凝土格仔空心磚，均反映 1960 年代的現代設計美學，而且受葡萄牙現代建築師 Fernando Távora 的構成主義影響。

　　從當時建成的照片可見，灰色的現代樑柱、窗框及水平帶狀玻璃窗與紅磚牆、瓦屋頂在對比中共存，小教堂的設計非常簡約，祭台設於角落，一道光線從上面照亮，坐椅向著祭台，在方形的教堂平面兩側排佈。從當時的設計圖可見，建築師設計了建築物的各個細部，甚至小教堂內的燈具及椅子，完全承襲了歐洲建築師從城市至家具細節的設計傳統。

　　整座建築物經翻新改造，2017 年起用作澳門教區梁文燕托兒所及親子館，1960 年代的現代主義美學被色彩繽紛的裝飾取代。

　　另一座韋先禮早期的設計位於紅街市附近，是郵政局公務員的住宅大樓，設計上也使用百葉窗、裸露的混凝土結構、紅磚牆。

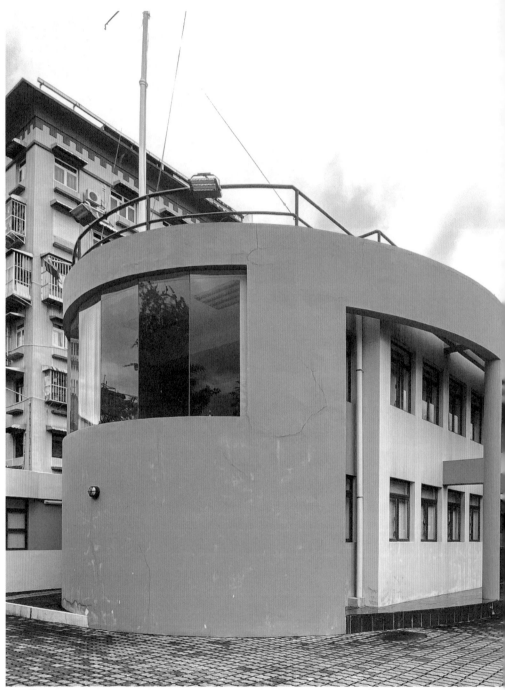

Billy Au 攝

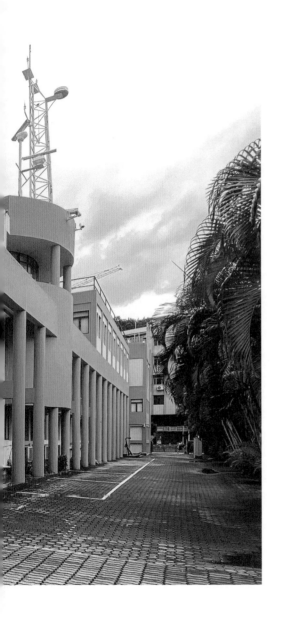

現代風的航海學校

航海學校

Escola de Pilotagem

Est. 1979

位於媽閣廟附近的內港海岸，有一座藍色外牆建在圓柱列上的現代建築物，是港務局（現改為海事暨水務局）的航海學校。

建築物於 1978 至 1979 年設計建造，設計者是葡人建築師蘇東波[1]（António Bruno Soares）。他 1947 年於葡萄牙出生，1973 年在里斯本高等美術學院建築專業畢業，曾在 Mauricio Vasconcelos 及 Alçada Baptista 建築師樓工作，1973 至 1975 年與 Pinto Teixeira 在里斯本開設建築師樓，1975 至 1977 年在里斯本 D.G. Construções Escolares 工作，1978 年來到澳門，在澳門工務局擔任建築師。航海學校是這段時間的設計項目，反映了蘇東波早期直接受現代主義影響的設計風格。他於 1980 年開始與妻子柯萬鑽（Irene Ó）建築師一齊在澳門開設 O.BS 建築師樓，設計了眾多重要的建築項目。

航海學校的地塊呈長窄的矩形，原本是在媽閣（內港）的堤岸邊上，由於後來填海才被地塊包圍。建築物樓高三層，向河邊新街及向原本堤岸的立面各建有一列圓柱，將大樓一、二樓的建築體量撐起，這樣的設計可能受柯比意的影響。

從早期的照片可見，建築物原本兩層高，向河邊新街的立面設計非常類似柯比意的薩伏依別墅（Villa Savoye）：地面層以圓柱列支撐，一樓屋頂為平台，上面有圓柱體的設施建築。

學校入口設在原本向堤岸的一側，並以通高三層的圓柱支撐入口上蓋，地面層設有入口大廳、課室、演講廳及通往上層的樓梯；一樓設有課室和圖書館，圖書館設在向海的大樓前段，弧形的外牆開有橫向窗戶可觀察內港的情況，樓梯上方設有玻璃光井，令光線透至地面層。

在建築物的造型上，明顯是運用現代抽象的語言表現船的形象，大樓前端弧形的外牆、在立面上（除了矩形的現代格窗）間中出現的圓形舷窗、大樓後部升高的矩形體量及屋頂的旗桿柱，均運用現代的設計語言及混凝土結構，將航海學校比喻為一艘泊在堤岸的船隻。

上｜學校立面由一列圓柱組成

下｜一樓走廊與樓梯，設計令人想起船隻內部。

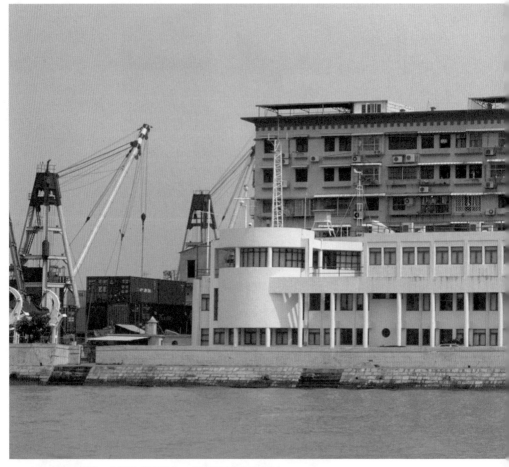

1990 年代末的航海學校，大樓是更淺的藍色。（澳門海事博物館提供）

　　由於大樓由不同的幾何形體疊砌，又有柱列的承撐，整座大樓具有雕塑感，在陽光下更顯得光影在立面上的變化效果，這是受南歐（及地中海）建築文化傳統影響的一個特徵。當然，這是否適合嶺南的亞熱帶氣候，值得我們的分析及思考。

　　關於大樓外牆的顏色，現時是以淺藍為主，配以黃色、白色等色

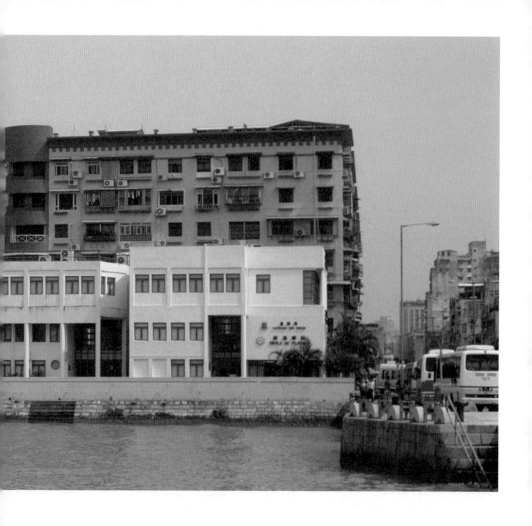

彩，然而從以往的照片可見，大樓曾塗上比現時更淺的藍色，甚至完全塗成白色，只有窗框採用紅色，可見顏色對建築物的影響。當然，周圍環境的轉變也阻礙了對原本設計的理解。

　　航海學校的例子，代表了葡萄牙 1974 年「四・二五」革命推翻獨裁政權後，葡萄牙年輕一代建築師在澳門對國際現代設計的探索。

1　António Bruno Soares 的中文名有時寫作「蘇東坡」。

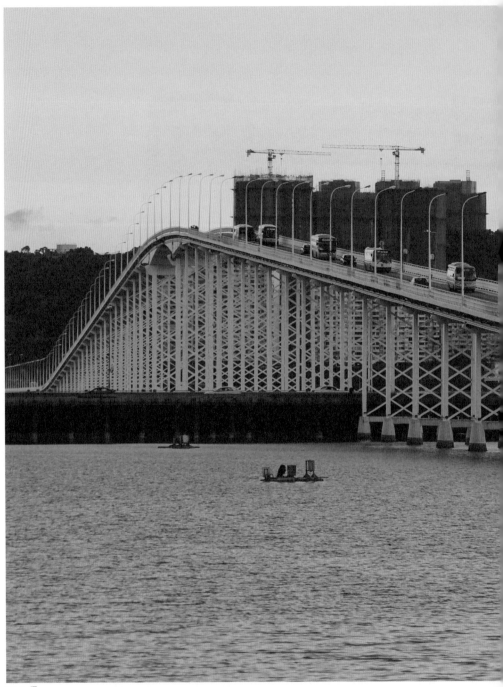

Billy Au 攝

澳門區徽上的大橋

嘉樂庇總督大橋

Ponte Governador Nobre de Carvalho

Est. 1974

細看澳門特別行政區的區徽，除了可以見到五星、蓮花和海面，在蓮花與海面之間，還有一座現代建築物的形象，它就是首次連接澳門與氹仔的跨海大橋。位於現今亞馬喇前地與氹仔小潭山觀景台之間的嘉樂庇總督大橋（簡稱嘉樂庇大橋），自建成通車以來，一直是連接澳門半島與氹仔路環的重要交通設施。

　　未建造該大橋之前，來往澳門、氹仔與路環全靠船隻，當時的小輪從內港的碼頭出發，因應潮汐變化，需要差不多一個小時才能到達位於氹仔炮台旁邊的氹仔碼頭；如果要到路環則需要更長的時間，才能到達船人街與荔枝碗之間的路環碼頭。以這樣的交通連繫，氹仔與路環的經濟與社會很難得到發展。氹仔與路環加起來的面積佔當時澳門總面積的三分之二，但除了村落與農地，只有很少的工業，包括酒廠、爆竹廠及當時新落成的紡織廠，而漁村風貌與天然海灘也是發展旅遊的資源，但這些發展都因交通落後而被阻礙。

　　1947 年，在氹仔的兩個島（大氹及小氹）之間開始圍堤填海，建造一條新的道路，連接氹仔炮台至氹仔村，全長 1,420 米，以方便氹仔的交通，該道路後來成為今日的柯維納馬路。在 1960 年代，氹仔與路環之間圍堤建造連貫公路以連接兩個島嶼，並於 1968 年 5 月 26 日啟用，該公路後來發展成為今日的路氹「金光大道」。

　　自 20 世紀中期，澳葡政府一直有在路環建造港口（深水港）及在氹仔雞頸填海建造國際機場的構想，目的是減少澳門對香港的依賴，加強來自國際的旅遊往來。但如果沒有連接澳門半島與氹仔的陸路交通，上面提到的構想及設施都難以落實和發揮作用。建造澳門與氹仔跨海大橋的構想，終於在當時的第三期繁榮計劃（葡萄牙推行的十年發展計劃）中得到批准，建造工程費 1,480 多萬澳門元，工程期最多 990 天。

　　當然，這個計劃並不是沒有受到質疑，葡萄牙方面的報章就質疑該工程對澳門經濟發展的成效。澳葡政府在利宵中學展示了大橋的計劃及設計圖則，以讓澳門社會了解，得到了中葡文報紙的報道與社會不同人士的支持意見，認為大橋建成之後可帶給澳門重大的發展機會，亦是澳

1980 年代初的大橋（黃生攝）

門經濟與社會邁向未來的里程碑。

　　大橋的建造收到澳門本地的兩份投標書，來自葡國的卻一份也沒有收到。兩份澳門的投標書分別是何賢及致利置業有限公司（由趙善略擔任總經理），工程最終給予何賢承建，並於 1970 年 1 月 31 日舉行了工程委託儀式。

　　跨海大橋的設計由葡國里斯本技術大學高級技術學院教授賈多素（Edgar António de Mesquita Cardoso）工程師負責，最初提出了兩個方案：在第一個方案，大橋由外港西基，當時的長命橋（現今總統酒店對面位置）以直線向海伸出去；另一方案則由銅馬廣場（現今亞馬喇前地）作起點。最後選擇了後者的位置。

　　大橋全長約 3,450 米，包括填土引橋、架空引橋、大橋身等部分。整座大橋橋身採用鋼筋混凝土不間斷的結構，其中孔距 73 米連同兩側 25 米的一節，支撐的懸臂及連續的桁架採用預應力混凝土製成。大橋橋

左、右｜現時可行駛於大橋的只限公共車輛（黃生攝）

身的斜度為百分之五，最高點在漲潮時距離水面約為 27 至 34 米，以預留船隻通行，當中 73 米與兩側 25 米三段的拱形為拋物線，相等於 1,700 米半徑的曲線形。

　　橋面結構的橫切面，由四條高度不一的主樑作骨骼，用橫樑連結，主樑為預製件，用船運載至現場裝嵌。中央橋孔的主柱因要求承受更大的壓力，較其他柱組巨大，架空引橋構造大致與大橋橋身相同，但孔距僅 18 米，較小的船仍可通過。

　　整個設計滿足了現代道路交通的要求，坡度順滑，容許大小船隻通行，技術上對於當時的澳門較容易施工而且節省金錢，造型美觀獨特。

　　嘉樂庇大橋最獨特之處在於其現代造型，要了解其特別之處，先要回顧橋樑設計的發展。不論東方或西方，古代橋樑由於以石或木作為材料（有時也會用磚），橋面以柱或拱支撐，亦有設計較複雜的桁架或柱樑架結構承托。18 世紀進入工業時代，鐵作為建橋材料在西方流行，也出現專門設計橋樑的工程師，橋的結構以金屬桁架（三角形結構）結合拱或柱組成，以克服大跨度的需求。20 世紀的跨海大橋，都以鋼結構的吊橋形式設計，需要在橋跨度大處（通常在中間）的兩端建造高的橋塔，這樣的橋，橋面離海面較高。

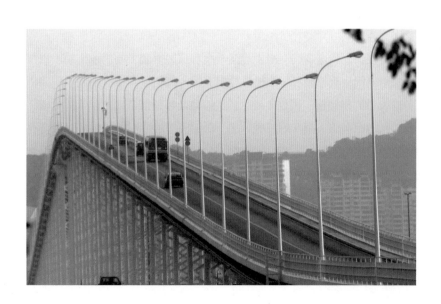

嘉樂庇大橋是澳門唯一可以步行通過的跨海大橋（Billy Au 攝）

　　嘉樂庇大橋是鋼筋混凝土建造，沒有採用傳統上的拱或桁架，也沒有採用現代吊橋的設計，而是以柱組支撐，每組以兩根柱組成，中間由多組 X 形的樑連接，視覺上產生通透輕盈及帶幾何造型的現代感。橋面橫切面的比例給人很薄的感覺，加上橋中央是最高點，整條橋好像畫在海面的線條，因而有人覺得大橋像一條龍或舞龍的形象，也有人覺得像一道彩虹，因為給人的整體感覺很輕巧。

　　筆者認為，相對於其他跨海橋，嘉樂庇大橋具有很強的現代感，完全不同於歷史上的慣常造型，因而獨一無二。而在工程史上，大橋落成

時，曾經是世界最長的跨海鋼筋混凝土連續樑橋。

　　1970 年 6 月 18 日澳督嘉樂庇（José Manuel de Sousa Faro Nobre de Carvalho）在奠基儀式中預言：「這座大橋將會成為一個未來的標誌⋯⋯這個未來的基礎就是中葡傳統性的團結。」確實，大橋後來成為澳門特別行政區區徽的組成部分，彰顯了澳門作為橋樑的角色，在歷史、文化與經貿上連繫著中國與葡語國家。

　　嘉樂庇大橋也是澳門唯一可以步行通過的跨海大橋（除了臨時的限制），喜歡建築漫遊的朋友不要錯過。

PART 5

理性秩序之外

Beyond the Rational Order

1980-2000

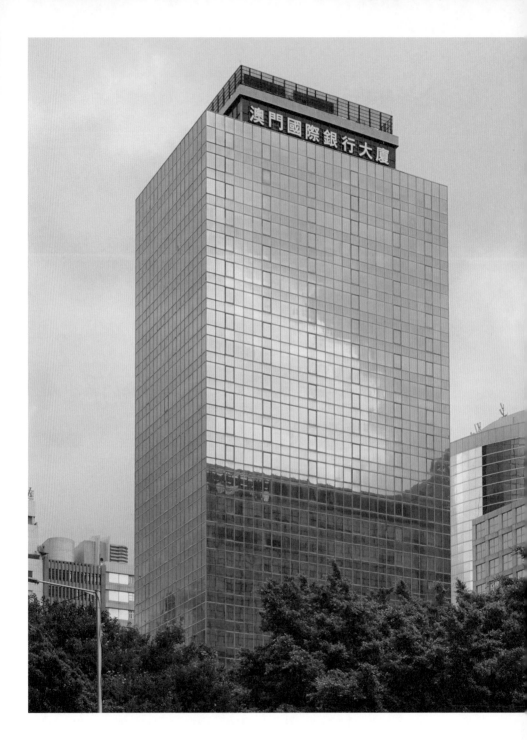

澳門首座反光幕牆大樓

國際銀行大廈

Edifício Banco Luso
Internacional

Est. 1983

在澳門眾多的現代商業樓宇中，有一座建成於 40 多年前的商業大廈，今天它雖然被遮掩於新建的高樓群中，但落成時曾經是澳門的劃時代地標，它是坐落在南灣商業區的「澳門國際銀行大廈」。

它坐落在南灣友誼大馬路與羅保博士街交界處，樓高 33 層，其外形設計今天看來似乎並不太特別，但在 1980 年代，曾經是澳門的最高建築物，亦是澳門首座外牆以反光隔熱落地玻璃建造的商業大廈。

這座大樓的建造，完全反映了當時澳門的經濟和社會發展。在當年的建築年鑑可找到以下的描述：「澳門政治地位穩固，經濟發展一日千里，成為外商爭相投資對象之一，紛紛設立分支機構，造成澳門商業大廈的巨大需求……」

要了解當時的經濟社會情況，首先是政局：其時內地開始改革開放，積極推行「四個現代化」，對外政治及經濟政策漸趨靈活，對澳門的地位和態度也更清晰，政策的開放穩定了投資者的信心；1980 年代初中葡兩國建交之後，葡國更重視澳門的地位，使澳門政局變得穩定，逐步從過往的保守經濟政策中作出新的措施與規劃，使投資者看到澳門良好發展的前景。

其次是資金的增加：當時澳門地產建築置業的資金遠超以往，而且外來資金佔相當大的比重，不少鉅額資金流入澳門，或合股成新的公司，或直接設立分公司，或加股於澳門的原有公司。海外方面如東南亞、日本甚至沙特阿拉伯等地，均有資金投入澳門市場。

就是在政局穩定、資金驟增、需求加大及勞動力充足的經濟、社會條件下，多幢採用當時國外最流行的玻璃幕牆的高層商業樓宇在澳門計劃興建，其中包括「澳門國際銀行大廈」。

這座大樓由陳炳華建築師及施利華工程師設計，中國建築工程（澳門）有限公司作為總承建商。值得一提的是，當時中國內地的建築公司開始在澳門成立分支機構，並負責多項重大工程的承建，這些公司在內地的建造經驗促進了澳門建造技術的發展。

大樓的選址是一塊面積逾 930 平方米近乎方形的地段，面朝當時的

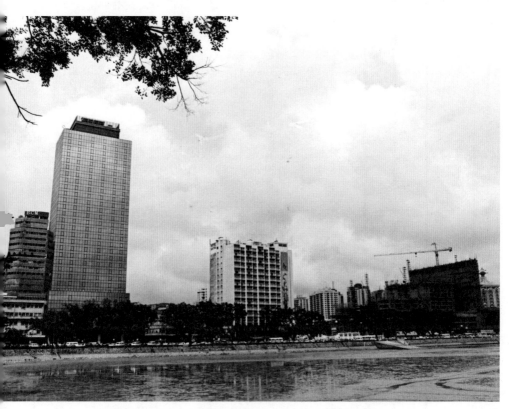

1980 年代南灣仍未大規模填海，國際銀行大廈當時是南灣區最高的樓宇。（黃生攝）

南灣海景區，鄰近澳督府、市政廳、郵電廳、合署大廈等政府機關，四周林立銀行、商店、酒店及娛樂場等設施。整座大樓外形簡潔，完全摒棄古典建築裝飾，採用的是現代建築的抽象形體，明顯受現代建築大師密斯‧凡德羅（Mies van der Rohe）的影響。

　　大樓地庫層、地面層及一至五樓的平面充分利用整塊方形地段的面積，外觀上形成大樓的「基座」，6 至 26 樓的平面約為　個　比二的矩形。除了中後部設置升降機、樓梯、洗手間等設施，整個平面只有 12 條外露方柱，結構佈局簡潔理性，充分考慮辦公樓層未來空間使用的靈活

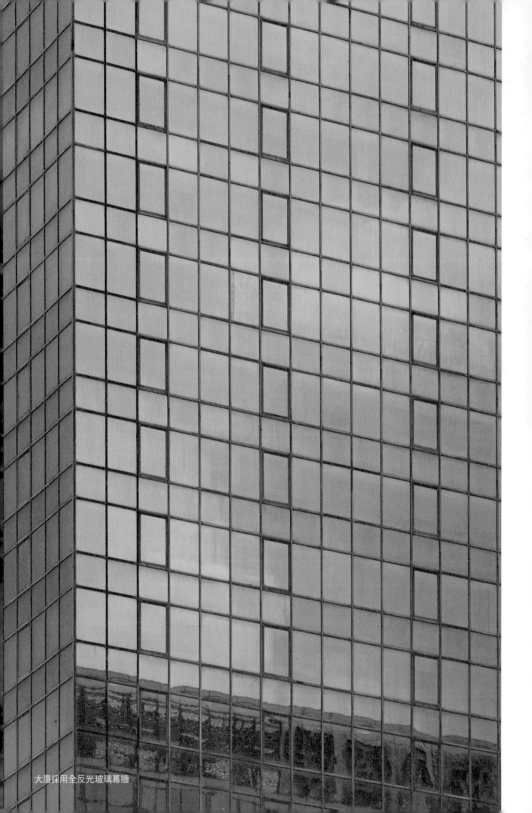
大廈採用全反光玻璃幕牆

性。據 1981 年建築年鑑的介紹，大樓的地庫、地面層及閣樓為銀行專用，1 至 27 樓均作為商業用途，其中包括一家酒樓。

由於是高層樓宇，大樓設置了七部升降機，其中四部採用當時的高速電梯，升降速度每秒 3.5 米，每部可載客 16 人；另外兩部可載客 20 人，升降速度每秒 1.5 米；還有專用的升降機。

大樓的內部設備，亦根據當時先進商業樓宇的要求，各單位均裝有專用電傳機及電話線路，空調選用中央風冷離心組合式系統，並設有後備發電機；保安方面設有統一監管的保安中心，大樓各部分裝備完善的防盜系統與閉路電視。

作為全澳首座採用全反光玻璃幕牆作外牆的大廈，幕牆支架選用澳洲古銅色電鍍鋁框，配以天藍色反光玻璃幕牆，並考慮須承受颱風的侵襲，幕牆採用厚度由 6 至 10 毫米的玻璃。

香港於 1957 年建造了第一座全玻璃幕牆的商業樓宇，同類的建築在澳門雖然要到 1980 年代初才出現，但國際銀行大廈的落成在當時的澳門社會仍然引起一時的哄動。筆者記得該大廈落成不久，展覽中心舉辦了一次中國文物展覽，展出了漢代金縷玉衣、飛馬踏燕等珍品，大樓成為當時澳門重要的商業與文化中心。

矗立在昔日的南灣海濱，藍色反光的外牆與極簡潔的形體設計，令國際銀行大廈與其周邊的建築物形成強烈的對比，成為見證澳門 1980 年代城市發展及建築現代化「新紀元」的標誌。

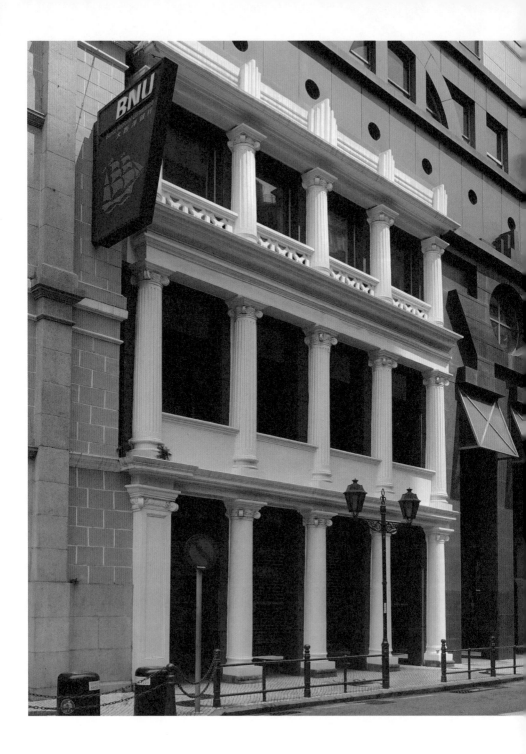

建在古典柱上的
後現代大樓

財政局大樓

Edifício Finanças

Est. 1987

自從 18 世紀，澳門南灣港灣沿岸一帶雲集了來自歐洲的商業貿易機構，成為這個國際貿易港口城市的「CBD」。儘管南灣港灣在 20 世紀初被大規模填海，但其 CBD 的商貿地位一直延續至 20 世紀，不少商業機構及銀行都在南灣區設立駐點。

在南灣大馬路 575-585 號的財政局大樓建成於 1987 年，該大樓最初由一個私人發展商興建，在一塊窄長而且兩端存在很大高差的地塊上，擬將原本兩幢有內院的房屋完全拆除，在整合的地塊上建造一幢集商場與寫字樓的現代商業高層樓宇。

發展商找 O.BS 建築師樓負責設計（1980 年由柯萬鑽及蘇東波設立），地塊原本的房屋有一面三層高古典柱廊的立面，是 19 世紀南灣沿岸建築物的主要特色。當時澳門開始了建築文物的保護，對於該幢三層高的古典柱廊樓房，雖然政府沒有保留的規定，然而建築師認為該立面與兩旁相鄰的建築物非常協調，便向發展商建議將立面保留，或會有利於發展計劃的審批。結果發展商接受了建議，那面三層高的古典立面就這樣被原址保留下來。

原本的設計是新大樓的底部五層為商場，地面層設有柱廊騎樓連通兩旁建築物，上面 18 層是寫字樓，而停車場入口設於大樓背後向大堂巷的一側。在興建過程中，整個物業被政府購入，並作為財政局的辦公樓，因此內部的功能安排受到改變，取消了商場的空間，地面層、一樓與二樓作為財政局接待公眾的辦公區，上面的樓層都是寫字樓。

財政局大樓在外觀的設計上，明顯受到當時美國後現代主義的影響，立面底部幾何化的通高柱式及圓拱圓窗、上層的矩形窗格、深淺不同顏色的麻石飾面與玻璃幕牆，都有 Michael Graves 及 Philip Johnson 的影子。

然而這幢大樓也有原創性，首先沿南灣大馬路的正立面，因應保留下來的古典柱廊立面，提取了裝飾藝術的元素再運用在立面的設計上，使其獨一無二。另外，現在已被後來建成的大西洋銀行大樓遮掩的側立面，吸收了澳門傳統建築的人字形山牆設計，形成既反映在地傳統又迎合國際潮流的特色。

財政局大樓兩側現已被現代大樓
包圍

　　大樓後座則以淺藍色的格狀結構為外觀設計，頂層有曲面的外牆，
並因應周圍建築物的高度而逐漸降低樓宇的高度，通風格子及玻璃磚都
是後座立面的主要構成元素。為表現大樓的高度，大樓頂部還建有由方
體逐層疊高的類似裝飾藝術的頂塔及避雷桿，以增加大樓的標誌性。

　　大樓的內部，尤其是底層接待公眾的空間，當時的設計與不同顏色
的石材飾面基本上仍維持至今。這幢後現代大樓是一個很成功地利用窄
長地塊的例了，也標誌著現代商業樓宇塑造澳門城市天際線時代的來臨。

　　在南灣除了看這幢後現代大樓，還可看旁邊的大西洋銀行大樓，再
走不遠還有南灣舊法院大樓和國際銀行大廈，建築漫遊的朋友可以考慮
一併去走訪「打卡」。

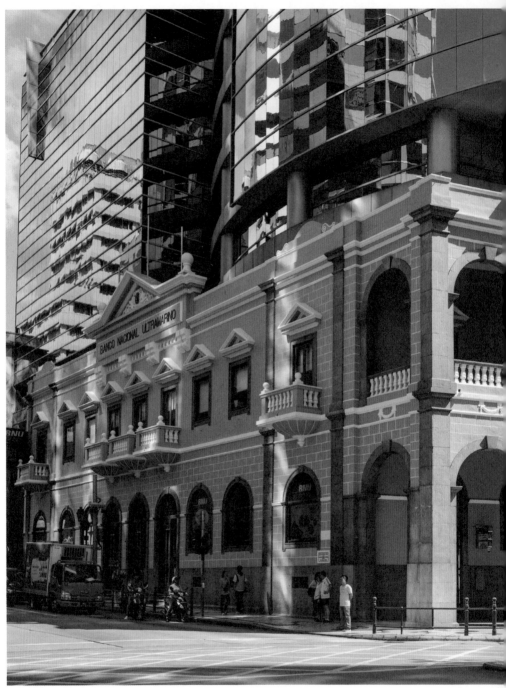

Billy Au 攝

舊立面上的銀行大廈

大西洋銀行大樓

Edifício do Banco Nacional
Ultramarino

Est. 1997

在新馬路與南灣大馬路交匯的北側，有一座粉紅色外牆、帶圓拱窗和拱廊的折衷風格建築物，許多遊客從議事亭前地走向葡京方向時在前方經過，或在其前方等紅綠燈過馬路，卻沒有太多留意它。

那就是大西洋銀行[1]，是葡萄牙在澳門設立的最重要的銀行，澳葡時期負責澳門幣的發鈔（1905 至 1995 年是澳門唯一的發鈔銀行），澳門回歸後亦是兩間發鈔銀行之一。1902 年，葡萄牙的「大西洋國海外匯理銀行」澳門分行開業，成為澳門首家商業銀行。該銀行辦事處最初設於南灣街 9 號，1906 年搬到當時的政府合署大樓，即今日南灣舊法院大樓的位置，到 1926 年 3 月 1 日才搬到現時銀行所在的位置。

大西洋銀行大樓 1925 年由斯噲喑噩‧蒙爹盧（Schiappa Monteiro）工程師設計，何光來建造。選址在新馬路，是因為它於 1918 年開闢後成為澳門新的商業中心，加上南灣沿岸一帶傳統上是商貿機構的集中地。

大樓採用 20 世紀初澳門流行的古典折衷式樣，樓高兩層，向南灣的立面設有拱廊騎樓與陽台，配合當時南灣一帶建築物的新古典及折衷風格；向新馬路的一面以對稱設計，並採用古典的「三段式」手法，立面底部是開有透氣孔的麻石腳，地面層開有拱門與拱窗。一樓則以三角形楣飾的矩形窗戶，還有五個凸出的露台，立面中央頂部以三角形山花強調中軸線，上面有銀行名字及縮寫 BNU 疊砌成的徽號。

銀行大樓自 1992 年被列為澳門的建築文物。為了迎接 21 世紀的新發展，大樓於 1997 年被徹底改建，只保留了大樓的兩個立面，內部完全清拆，在原地塊建造了一座 17 層的新式寫字樓大廈。這是澳門當時「拆骨留皮」式建築文物保護的重要個案，雖然並非首次在澳門只保留立面，卻是對文物作大規模的擴建（由兩層變成 17 層）。這個方法在當時社會被認為是既能保留舊建築，同時也不阻礙地塊的利用與發展。

新馬路是建築文物保護區，一般情況會受到 76 度角線的規限。即是從馬路中央畫出一條 76 度的斜線，兩邊建築物高度達到斜線後需向後退縮，這一措施目的是保障馬路及兩旁建築物能有足夠時間的日照。負責大西洋銀行改建設計的是 O.BS 建築師樓，新建的部分並沒有完全佔用

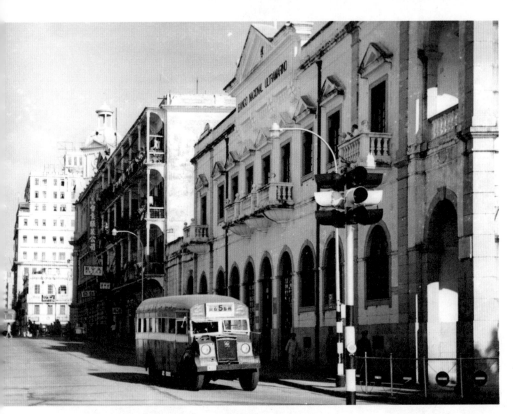

1960 年代的大西洋銀行（遺產學會提供）

原建築的地塊面積，而是略為後退及與原屋頂有一定的距離。加上採用
反光的玻璃幕牆面，使人在馬路兩旁行人路觀看時不會太察覺新建部分
的龐大體量。

　　整座大廈採用簡約的現代設計語言，以一面弧面作為主要的外牆，
並有平直及較低矮的部分，逐漸降低高度以減少對鄰近舊建築（包括一
座四層高的帶走馬騎樓的樓房及郵政局大樓）的視覺影響。

　　對於大樓弧面的造型，建築師說是來自帆船的形象。帆船令人想起
遠航而來的葡萄牙人，大西洋銀行也用一艘航行中的帆船作為徽章，帆

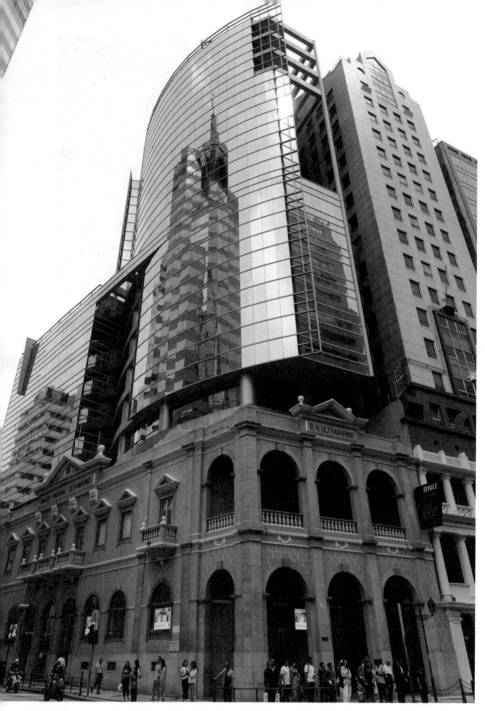

大樓的弧面造型令人想起乘風破浪的帆船

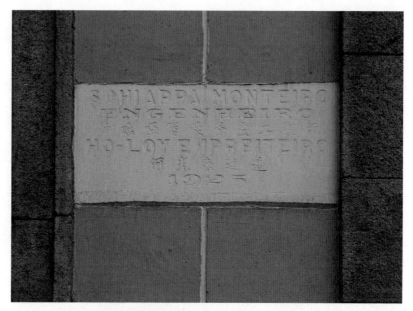

舊立面仍保留著 1925 年設計與承建者的石碑

船還給華人社會「一帆風順」的寓意。

　　由於整座大樓向後退縮，銀行原本的兩層高大樓內部變成了通高的銀行大堂；而後部的三層開向大堂，大堂上方還有玻璃光井，可增加自然光的進入。大樓落成時，銀行大堂的設計是很簡約現代的，在 2021 年經過翻新改造，流線型的設計更迎合現今的潮流。

　　大樓並非全部用作銀行辦公，上部的一些樓層也作為寫字樓出租。

　　儘管是一家葡萄牙銀行，在設計上也講究風水，銀行行長的辦公室設在弧形玻璃後面，原本可以看到南灣的海景，不過經過填海與新樓宇的落成，海景已不復再，而澳門也邁進了一個全新的時代。

1　大西洋銀行 1864 年在里斯本成立，負責推動葡萄牙海外管理地的經濟發展，後來同時負責發行當地的鈔票。

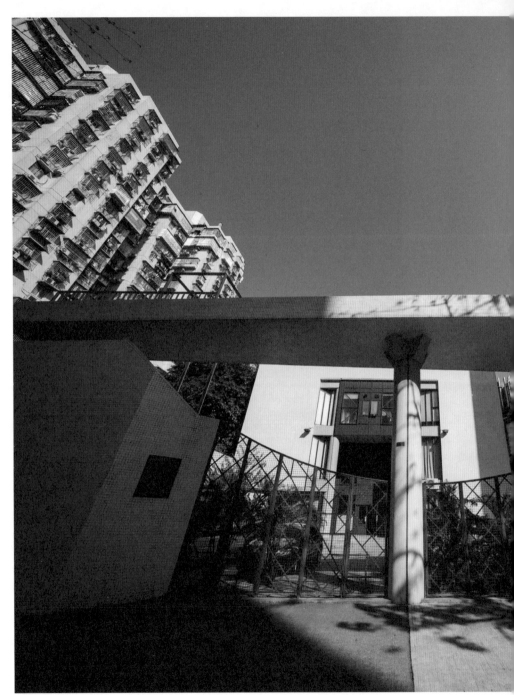

Billy Au 攝

「淚珠」形梯井的
消防中心

消防局黑沙環行動站
暨消防學校

Posto Operacional da Areia
Preta do Corpo de Bombeiros
e Escola de Bombeiros

Est. 1996

位於黑沙環海邊馬路，有一所外形獨特而且佔有整塊街坊地塊的消防中心，這是葡人建築師韋先禮（Manuel Vicente）於 1992 至 1996 年設計的消防局黑沙環行動站暨消防學校。黑沙環海邊馬路在 1980 年代仍然是海，在 1990 年代開始進行大規模填海後才變成陸地，在該處設立消防局行動站，就是為了服務整個擴大後的黑沙環區。

整座建築物平面略呈狹長的矩形，但東南端因應地塊的弧線而作圓弧形的處理。整座設施的外圍都有高牆圍護，主要的出入口設於西南側的馬揸度博士大馬路，入口後是訓練用的操場。大樓靠在黑沙環海邊大馬路的一側，地面層中央是消防車的停車場，兩側是辦公室及消防學員的課室，在西北方向街設有學校專用的入口，一樓及二樓設有消防隊宿舍、辦公室、休息室及員工餐廳等工作及活動空間。

從平面圖看，整體空間佈局略呈對稱，尤其在一樓以上，中央是通空的玻璃光井，而兩側的弧線有如張開翅膀的鷹，消防隊從澳葡時期已經以張開翅膀的鷹作為標誌。在平面佈局上，值得注意是建築師採用了一個轉向 45 度的網格，在該網格排佈柱列及橫樑，有些空間的隔牆亦以這網格為分隔依據。這樣的造法打破了單純是矩形垂直排佈的空間，當然會出現使用上的不便，例如停車的空間就出現多排的柱列，但平面構成上就強烈表達設計師的個性。

正如韋先禮的慣常造法，內部空間的設計也有很強的個性。紅色的天花、門窗及混凝土牆，鋼絲網格玻璃、白色紙皮石牆身，還有金屬百葉，有些元素更是韋先禮在設計中常用的。空間中除了強調幾何的構成，在陰暗之間蓄意留下能透光的洞隙或天窗，使光線透入形成很戲劇化的效果。

至於整個建築形體，從屋頂可見由眾多形體組成，尤其是弧線的運用。從韋先禮的草圖可見，他一直強調一個像 20 世紀初消防員使用的頭盔的形狀，這個外形在沿黑沙環海邊馬路的立面尤其明顯，而且在正中央鑲著張開雙翅黑鷹的消防隊徽號，下方是消防車的出入口。至於立面的兩側，是傾斜 45 度的格子狀透空設計，這樣的格子同樣出現在大樓旁

消防車停車場與訓練塔樓

　　邊訓練塔樓的外牆，成為了該消防中心很標誌性的元素。大樓外牆雖然使用白色的外牆磚，但在陽光的照耀下閃閃發光。

　　消防中心大樓內還有一個很獨特的設計，是在消防車停車場兩側貫通各層的樓梯，該樓梯本身的平面已經不是矩形或方形，而是一個「水滴」的形狀，因此，樓梯中央的梯井就形成一個「淚珠」形。這個形容詞是韋先禮設計團隊使用的，加上厚實的樓梯扶手欄河，強調了樓梯柔和的曲線，與大樓其餘空間的格狀幾何形成「剛柔」對比。在入樓旁邊的訓練塔樓也有同樣設計的樓梯。

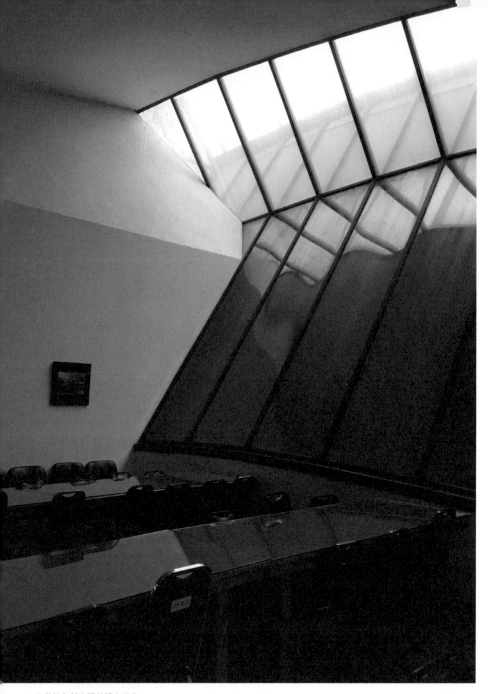

行動站內部空間的透光天窗

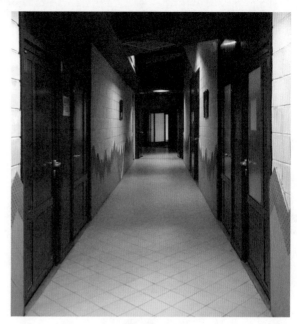

行動站內部紅白色的設計極顯韋先禮的個人風格

對這項目，1993 年韋先禮寫過以下的文字：

> 它就在這處：厚實而堅固，外形沉重，外面普通
> 的外牆磚卻在陽光下閃閃發亮，從不同的點去分解，
> 白色金屬的堅實上蓋猶如拍翼展翅，就像當時的澳
> 門，形態非常飽滿，將要顯露隱藏的秘密及詩意。
> 　　內部有一道強大的光線，我們以倒轉的斜形引
> 導，一處引入天空的裂縫……
> 　　我們不能以輕聲細語，但將火投進水中，使黑暗擁
> 抱我們的希望之光。

建築師韋先禮 1934 年生於葡萄牙首都里斯本，1962 年在里斯本高

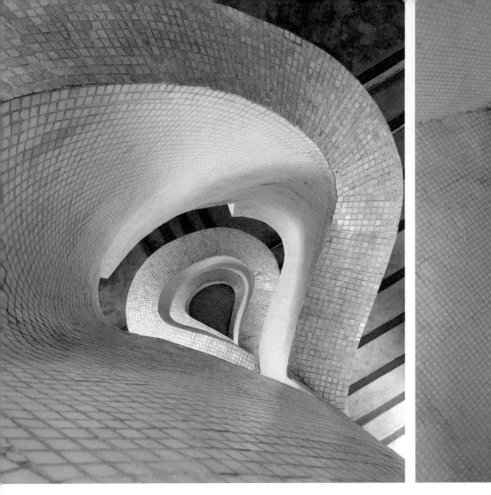

等美術學院建築學專業畢業，1969 年在美國賓夕法尼亞州立大學研究生畢業，其導師是路易斯·康（Louis Kahn）教授。

　　1962 至 1967 年他來到澳門工作，除了規劃城市，也完成了幾項早期的設計，明顯受現代主義的影響。1976 年他再來到澳門並設立建築事務所，工作範圍涉及建築設計、城市及區域規劃，設計了眾多私人及公共項目。1980 年代，他為澳門引進後現代的設計思潮，1991 年出版 *The*

左 | 大樓及訓練塔內「淚珠」形的樓梯井
右 | 樓梯曲面扶手欄河在光線中形成優美的明暗變化

Glory of Trivia，是 1978 年的研究項目成果，從澳門的日常建築中尋找文化特質及設計泉源。

1987 年他獲得建築界較具聲望的 AICA-SEC 大獎，1994 年獲得 ARCASIA 亞洲建築設計金獎，1998 年被香港大學聘為榮譽教授，同時還在里斯本大學擔任教授。韋先禮在澳門影響了一批葡人年輕建築師，形成了一個「門派」。韋先禮於 2013 年去世，留下眾多的建築作品。

後現代的變電站

馬交石變電站

Subestação Dona Maria

Est. 1988

在澳門半島北部螺絲山附近，就是東望洋賽道的髮夾彎旁邊，曾經建有澳門的發電廠。2017年，服務超過110年歷史的舊澳門發電廠正式退役，地段上的舊式廠房、煙囪及建築師雅迪設計的設施大樓，都無一幸免地被清拆，地塊上後來建起了一幢幢的公共房屋。

就在發電廠旁邊一塊地上，1988年建造了馬交石變電站，由葡人建築師冼百福（Vicente Bravo）設計，雖然後來旁邊增建了一條行車天橋，使變電站處於一個不起眼的位置，但卻逃過了被清拆的命運。極具個性的建築設計師冼百福，他的設計不僅滿足設施的功能，還賦予其獨特的外觀。

變電站是發電、輸電和配電系統的一部分，利用變壓器將電壓改變，從高電壓轉換為低電壓或逆向轉換，亦可執行輸電及分配電力的功能，還可以為電網作功率因素的補償、電力系統保護等作用。因此，變電站其實是一種基建設施。

變電站的位置與螺絲山旁的新雅馬路有一個很大的高差，在新雅馬路只見到建築物很少的一部分，因此平常經過也不容易察覺。變電站由兩幢建築物組成，一幢是控制房，另一幢是變壓機房，兩幢建築物都約有10米高。

控制房依靠著新雅馬路邊緣而建，兼具擋土牆的作用，外形由豎直的矩形方體為主，正立面中央有四條凸出的方柱從地面升到屋頂，並在屋頂形成凸出來的上蓋結構。整個建築物除了兩個門之外完全沒有窗洞，加上外觀強調豎向感的粗大方柱，給人一種類似古埃及神廟的宏偉及粗獷感，然而外牆採用的並非石塊，而是本地常用的材料：灰色洗水石米、黃色紙皮石還有紅色的外牆方磚，形成黃色格線及紅色的點綴。雖然使用這些平庸的材料，建築師透過嚴謹的建築細節，呈現一種銳意有別於一般基建設施的意圖，而且給予建築實體一點後現代的裝飾性。該控制房內部的設計簡樸，以滿足功能需要為主，上層也有機房，是純粹放置設施的空間，其上方是屋頂凸起的上蓋，以增加透風與透光。

變電站屋頂透光透風的設計表現一種抽象的美學

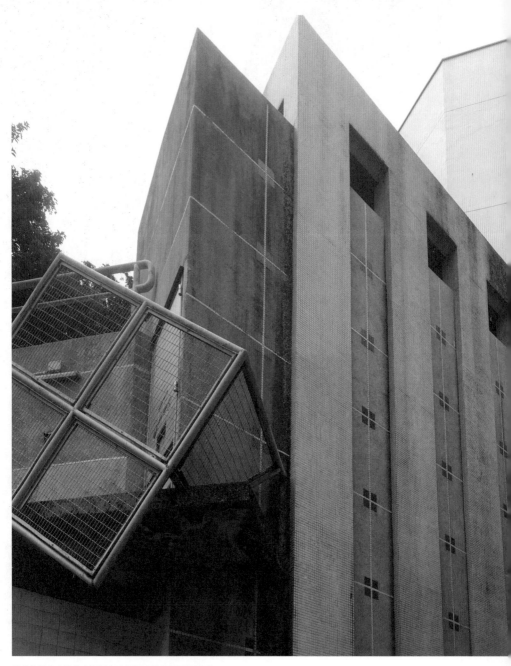

豎向的粗大方柱給人類似古埃及神廟的宏偉及粗獷感

另外一邊的變壓機房，體量更大，而且立面與屋頂輕微傾斜，略帶解構主義的感覺。該建築物並非完全密封，在立面開有幾個門洞，以百葉及鐵網圍封，給予內部空間充足的通風效能，而屋頂也有百葉通風的設計。外觀的設計上同樣採用灰色的洗水石米以增加其粗獷感覺，但也有黃色紙皮石砌成的裝飾格線和紅色外牆磚的點綴，還有灰色的金屬百葉和網格。

在2018年「澳門遊屋記」[1]的介紹是這樣寫的：設計成一座與周邊環境對話的都市工藝品，同時作為電力傳導的功能性「機器」，亦是技術員的「神廟」。

冼百福，1946年出生於葡萄牙非洲殖民地安哥拉的盧安達，1972年畢業於里斯本高等美術學院，設計風格受現代主義、後現代及解構主義的影響。他曾在葡萄牙與一些重要的建築師合作，包括 R. Hestnes Ferreira、José Daniel Santa Rita 及韋先禮等；1981年來到澳門並與韋先禮合作，1984年與沈瑪福（Paulo Sanmarful）開設建築師事務所，主要設計包括：澳門工聯職業學校、澳門大學綜合體育中心、關閘旁邊的澳門邊境警察總部、東方明珠附近的黑沙環貨車停車場，還有1999年12月20日舉行政權移交典禮的場館（位於文化中心廣場的臨時建築物，典禮結束後拆除）及澳門回歸賀禮陳列館。2018年7月，冼百福於里斯本離世。

1 澳門遊屋記（OPEN HOUSE MACAU）活動由建築與城市規劃中心（CURB）策劃和主辦，2018年11月10日至11日舉行。

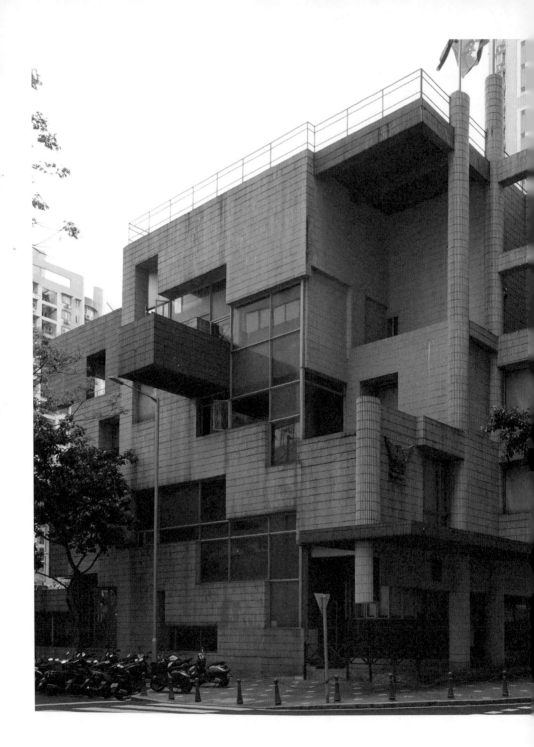

碎片化的消防塔樓

氹仔消防行動站

Posto Operacional dos
Bombeiros da Taipa

Est. 1996

氹仔自 1980 年代初開始發展為澳門半島的衛星市鎮，然而到 1990 年代中才出現明顯的居住人口增長。為了服務這一「新區」，澳葡政府透過公開競圖的方式，揀選建造氹仔消防站的方案，中標者是葡人建築師雅迪（Adalberto Tenreiro）。消防站於 1994 年設計，1996 年竣工。

　　雅迪 1955 年生於當時葡萄牙在非洲的殖民地聖多美和普林西比，1974 至 1975 年在葡國首都里斯本國立美術協會修讀藝術，1975 至 1980 年在里斯本高等美術學院學習建築專業，同時也在里斯本藝術暨視覺傳播中心學習素描、繪畫、版畫等課程。

　　1988 年，雅迪在澳門開設 ATeliers 建築設計室，1989 年設計澳門鮑公馬路 28 號住宅，獲得 1991 年的澳門建築獎。1992 年，他與其他八位建築師一起代表葡萄牙參加在西班牙馬德里舉行的「大海盡頭的盧濟塔尼亞——今日葡萄牙文化」展覽。除了建築設計，1993 至 1995 年他在澳門藝術學院及澳門理工學院教授素描，1998 至 1999 年在香港大學建築系教授設計及素描，1999 至 2006 年在香港大學專業進修學院擔任講師。

　　對於氹仔的消防站，雅迪想起童年在西非時經常玩的一種玩具：據說來自亞洲，由不同顏色方塊正交組成，可拆開再裝配成不同形狀的立體拼圖（Puzzles）。消防站的招標書要求一個正交的設計觀念，對於雅迪來說，方案的關鍵問題是要解決大樓內部一系列功能，有如解決立體拼圖的組合。他認為大樓像汽車的引擎，所有部件都必須無比精確的組裝與配合，對於消防站，具體就是對人、人的動線、人的感受、工具、功能等的組裝並配合建築物的空間、結構、光線及肌理。

　　在具體的設計上，消防站大樓放在地塊靠向南京街的一邊，並在該路段設置消防車的出入口。大樓有兩個垂直光井，由橢圓的天窗透進陽光，室內的房間、走廊、消防員的垂直通道都按照了正交方塊玩具的組合原理。而各個功能區都使用不同的材料及顏色作區分，因此，花崗石、木材、瓦片、油漆、鋼、鋁、玻璃、灰色、棕色、黃色、紅色、白色、銀色、透明與半透明，強化了大樓的功能性、動線和觀感。

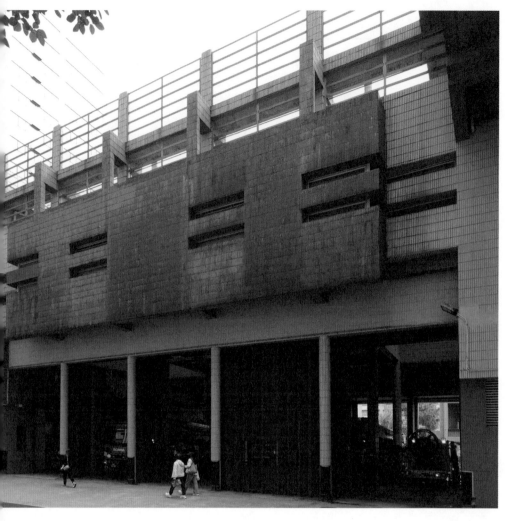

消防站沿街立面

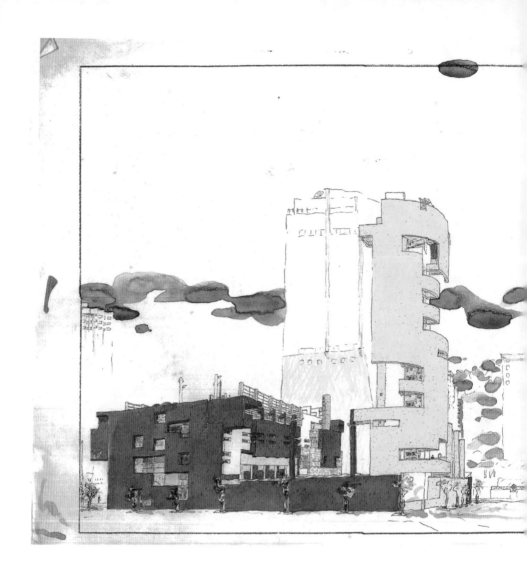

左｜消防站的設計草圖（雅迪提供）
右｜立體 Puzzles 手繪圖（雅迪提供）

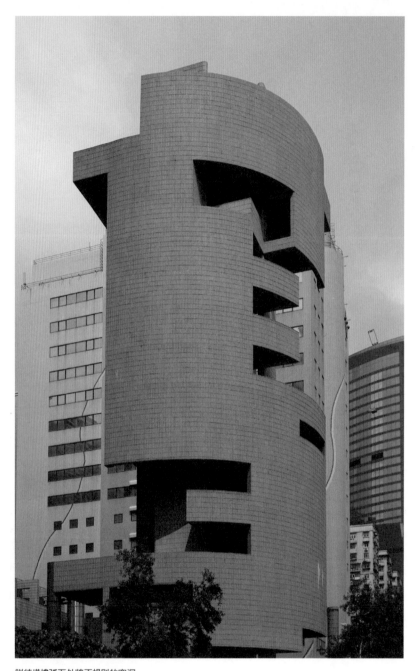

訓練塔樓弧面外牆不規則的窗洞

　　　　　　　　　　| 1980-2000 |

消防站四周已被大廈包圍

　　雅迪見到中式房屋的入口多設有屏風掩擋外面直接的視線，於是為消防站大樓亦設計了雙層的外牆，令內外的窗洞錯位佈置，從而避免內部空間被直接見到，冷氣機等設施也可以隱藏在兩層外牆之間。由於強調縱橫交錯、懸挑的外牆及錯位的窗洞，整幢建築物外貌有點「支離破碎」，從而在 1990 年代中期的澳門預見了歐美流行的「解構」美學。

　　位處地塊邊角的 11 層高訓練塔樓，外形帶有弧面，不規則的窗洞呼應了整座消防站大樓的設計。

　　雅迪是在澳門其中一位很有個性的設計師，他除了設計樓房、運動場、游泳館，還在澳門半島及氹仔設計了幾座外形非常獨特的行人天橋。在水坑尾及羅理基博士大馬路的行人天橋就是他的設計，原本都採用清水混凝土牆面，可惜後來被相關的部門塗上油漆及增加不鏽鋼管扶手等，令原有的「粗獷」感大大地弱化。

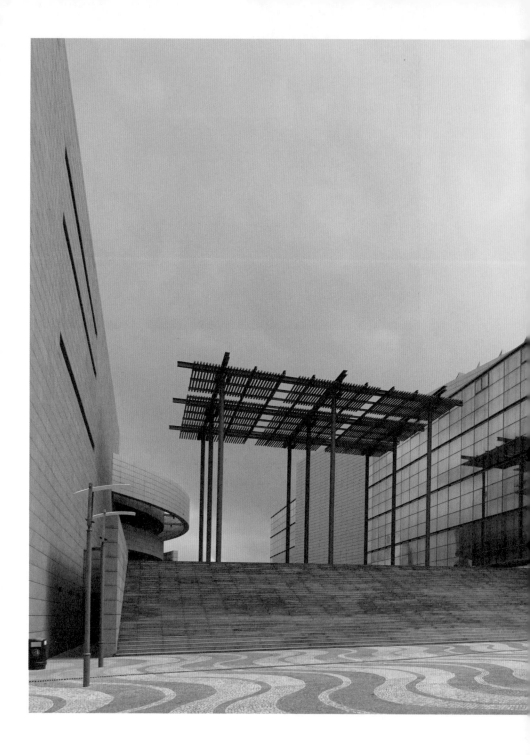

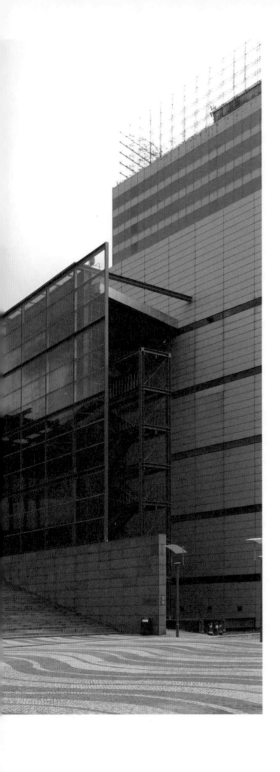

形體簡潔的文化殿堂

澳門文化中心

Centro Cultural de Macau

Est. 1999

澳門作為一個多元文化共融、新舊建築並存的城市，確實有部分有價值的現代設計，代表了一個時代的文化與技術，值得介紹及走訪，1999 年落成的澳門文化中心就是其中之一。

　　澳門文化中心坐落在澳門半島東側的新口岸俗稱「皇朝區」的填海區，該地段是 1990 年代填海造地而成。而澳門文化中心的位置，正正是當時填海地邊角上的一塊土地，建築物原是該新區海岸線的一座重要地標性建築。但隨著近 20 年的城市發展，澳門文化中心的附近已經有新的填海及新的建築物，雖然它仍具有地標性的功能，卻隱退在新建的樓宇後面，這樣的情況影響了對該建築物原本設計的理解。

　　從最初的設計效果圖可以知道，澳門文化中心坐落在海邊，其北面只有一條在海上建造的行車道路，其南邊則預計會有一些新建的高層商務樓宇。文化中心的建築形象，正正要表現踏入 21 世紀的新澳門，而文化中心的背後，是代表舊時代的東望洋山及附近的臨海區。

　　由於帶有這樣的設計目標，加上是透過國際競圖選出方案，澳門文化中心的建築採用了受現代主義影響的國際化設計語言，建築物整體以純幾何形體組織，外部採用石塊、鋁板與玻璃幕牆，給人簡約與現代的感覺，與 1980 至 1990 年代在澳門流行的「後現代」設計形成鮮明的對比。

　　負責建築設計的是居澳葡人建築師蘇東波（António Bruno Soares）、柯萬鑽（Irene Ó）建築師及其葡國團隊。建築師對文化中心的總構思提到：「澳門文化中心是現代設計的建築物，對本澳文化事業而言，此項工程具有一定的獨特性，亦是本澳市民期盼已久的項目，尤其是自賈梅士博物館關閉以來，已沒有建設其他博物館以取代之，直至最近所建成的大炮台博物館。

　　毫無疑問，澳門文化中心在其形象、城市規劃、建築質量和設施功能方面都反映出政治或文化意義，或雙重意義。對外而言，這是一種形象，因為全世界的城市越來越注重其文化建築，諸如作為經濟文化發展象徵，並為遊客和當地人民服務的圖書館、歌劇院、戲院、城市公園。在某些情況下，它們甚至像巴黎的龐比度中心或悉尼的歌劇院那樣成為城市的標誌。」

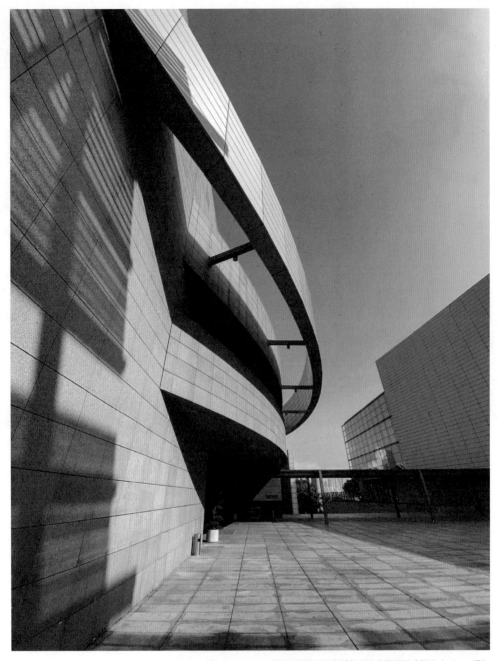

會議大樓的弧面與博物館平直牆面形成對比（Billy Au 攝）

33 ｜形體簡潔的文化殿堂

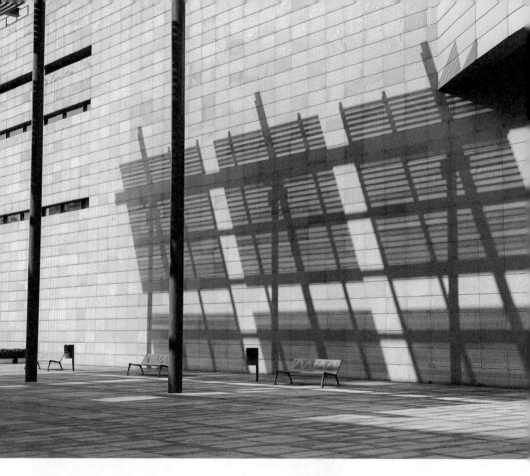

上｜文化中心的廣場（Billy Au 攝）
下｜會議大樓入口

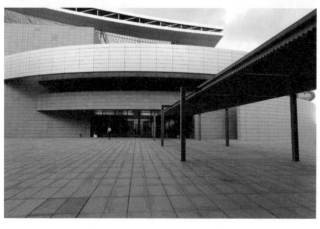

從設計師的敘述可以知道，在構思時已有將澳門文化中心設計成能比擬國外著名文化地標的想法，並希望以此作為澳門城市標誌。

至於建築物的外形，建築師認為：「澳門的特殊情況在於存在著長期共存和具有自身動力的兩種不同文化。這兩種文化在歷史上保持獨特性和自己的風俗習慣的同時，給澳門帶來了獨一無二的文化生活。」

因此，建築師在設計文化中心的時候，以建築整體形式體現澳門的文化面貌。文化中心由博物館大樓與會議大樓（內含劇院）兩座主體建築組成，隱喻澳門共存的兩種不同文化，並由高於馬路地面的露天廣場連接。當然，地塊所處的幾何形狀亦影響了建築佈局和主次軸線的方向，尤其是兩座主體建築物縱向軸線的夾角，以及和海邊馬路轉彎處連接的建築物的圓形平面設計。

而文化中心的外觀，建築師特別強調：「文化中心可以從很遠的地方，例如從友誼大橋，從海面，從直升飛機就能看到。」因此，在用作會議大樓的建築物的樓頂設置了一個大型翼形斜面鋼屋頂，以其弧線造型打破大樓靜態的體量，亦能將視線從海邊引向東望洋山古老的燈塔。

而處於博物館大樓與會議大樓之間，設計師留出一個「廣場」作為文化中心建築物的大廳，完全可以成為公眾散步、進行各種活動的地方，而樓梯和斜坡可以作為露天劇場使用，平坦的地方則作為戶外活動或室外展覽場所。「廣場」的一側開向大海，另一側原本望向東望洋燈塔，設計師希望：「這樣，廣場成了人民、文化和社會展示的舞台。」

而向海的一面，建築師設計了一條跨越馬路、連接「廣場」與海濱走廊的天橋，該鋼結構造型讓人聯想起昔日在海邊的漁棚，既是天橋的斜坡，亦是一個架空在海面上的觀景台，帶出澳門城市與海洋的聯繫。

至於室內的設計，同樣採用受現代主義影響的簡約風格，灰色花崗石板、白牆、櫻桃木成為建築物內部空間的主要裝飾。另外，文化中心亦大量使用了外露的鋼結構，使空間有別於當時在澳門常見的「後現代」裝潢。

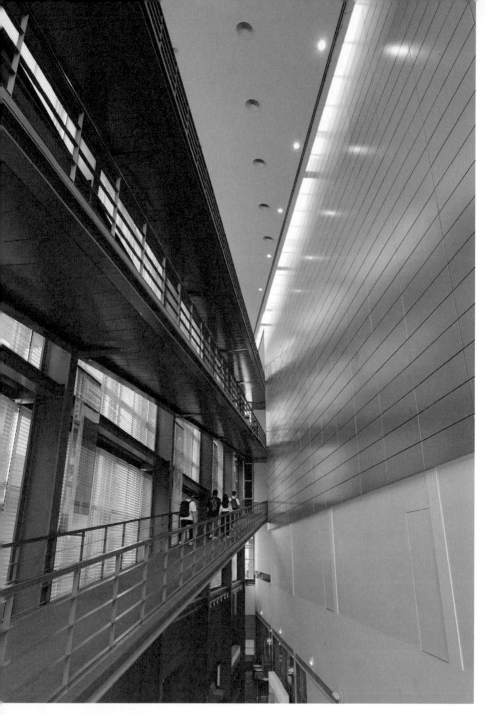

博物館內鋼結構坡道的「中庭」

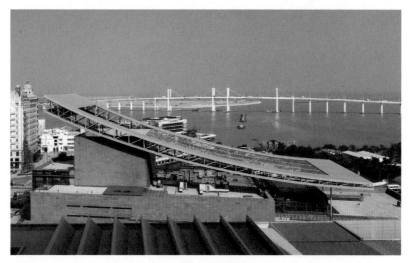

會議大樓被颱風「天鴿」吹毀前的翼形斜面鋼屋頂，建築師形容像用毛筆在空中畫上一筆。（Billy Au 攝）

在博物館大樓的內部空間，值得一提的是其面向會議大樓的室內「中庭」，在該「中庭」中安排了連貫博物館各樓層的鋼結構坡道，一方面解決了交通連貫，亦讓公眾在博物館的一層到另一層之間有一個讓眼睛與思想「休息」的空間。而該「中庭」的外部採用玻璃幕牆，加上有小孔的金屬百葉，讓外部的光線及景觀仿似隔上一片薄紗的朦朧，充滿東方詩意。

而會議大樓的內部同樣採用簡約設計風格，入口大廳由於頂部透光，亦形成一個室內「中庭」，陽光隨時間在白牆上畫上光影變奏，形成像水墨般的抽象效果，亦讓人在走進劇院前得到一刻心靈的平靜。

澳門文化中心是 20 世紀末澳門大型的現代建築設計項目，儘管其周邊環境已經改變，加上會議大樓頂部的翼形斜面鋼屋頂自 2017 年 8 月被颱風「天鴿」吹毀後仍未重建，但其現代簡約及地標式的設計，代表了澳門城市發展的一個時代。

後記

　　這本書雖然揀選了 33 項建築作分析介紹，但對於澳門的現代及當代建築只是冰山一角。而且，關於澳門建築保育方面，由於在《記憶之外：走回 20 世紀看澳門建築保育》（2020 年，香港三聯）中已介紹了一些具代表性的案例，因此本書不作重複介紹。

　　在澳門研究及書寫建築，其中的困難是資料的搜集，由於工務部門的檔案並不開放予研究，許多公有及私人建築物也不能進入考察，這增加了對研究的困難。另外，建築物後來的改造也影響對原設計美學的理解。

　　2018 年的「澳門遊屋記」活動，可算是一次難得的能參觀一些現當代建築的機會。而在法國留學時，每年的「文化遺產日」都會開放一些政府使用的歷史建築予公眾參觀，有些私人物業也參與活動，我認為這做法值得澳門借鏡。

　　由於上述的原因，本書僅能使用已公開的資料，包括書籍及期刊（包括澳門建築師協會的期刊）。另外，我過去 10 年亦在新聞部門出版的期刊寫文章，運用在葡國及法國留學所得的知識，對澳門建築作分析研究。當然，一些分析及判斷可以說只是「一家之言」，難免出現錯漏，但已盡力避免。而且，一些建築物的風格及美學仍有討論的空間。

　　本書的計劃源於《未知的香港粗獷建築》（2023 年，香港三聯）在澳門的新書介紹會。關於粗獷主義是否影響了澳門，有些葡語學者把拉馬略、韋先禮和馬斯華在 1960 至 1970 年代的建築形容成 Brutalist，雖然從外觀上看，他們的設計可看到裸露的混凝土樑柱、無飾面的紅磚牆、結構元素外露的粗獷特徵，但其追求的目標，卻是歐洲大陸的現代主義，尤其是柯比意的現代主義（馬賽公寓及昌迪加爾），我認為並非二戰後英國出

現的情況。

　　就此，我請教過葡人建築師雅迪，他是建構澳門現當代建築的其中一個重要人物。他認為，韋先禮及拉馬略那一代葡國建築師在追尋現代主義時，受到日本建築的影響。拉馬略曾在來澳門時親身走訪過日本，葡國那一代喜歡粗獷表現的建築師都透過雜誌受到日本的影響，尤其是日本粗獷建築結合了傳統對材料使用的敏感與質量，這並非來自英國及美國的影響。所以關於澳門的粗獷主義仍有待討論與研究。

　　我讀過馮永基關於香港建築故事的書，他認為香港的建築「縱非主流，無阻細水長流」。其實澳門的建築師，不論回歸前後，華人、葡人、土生葡人及外來建築師，都在「非主流」的狀況下嘗試建構澳門獨特與多元的建築文化與美學。

　　可能因為少被提及和研究，澳門在中國的建築發展中被邊緣化甚至被忽略。期望這本書能讓社會重新發現澳門的建築，今次只介紹 33 項建築物，作為拋磚引玉，日後繼續寫下去。

　　2024 年是澳門特區成立 25 周年，亦是新一屆政府任期的開端，希望在未來澳門的建築發展中，能夠更加重視本地的設計，讓澳門建築成為中國當代建築的一個不可缺少的部分。

　　最後，藉此感謝為本書的寫作及出版提供意見、協助、資料及照片的朋友。

呂澤強
2024 年 2 月

參考資料

Afonso, J.：《Manuel Vicente, Trama e Emoção》，Atalho，2011 年。

Docomomo Macau：《澳門現代建築遊踪指南》，Docomomo，2022 年。

LYE, Eric K C.：《Manuel Vicente: Caressing Trivia》，MCCM Creations，2006 年。

MESQUITA, P D：《緬懷之園——聖味基墳場》，民政總署，2008 年。

PRESCOTT, Jon A.：《澳門一刻 Macaensis Momentum》，Hewell Publications，1993 年。

ROCHA, N A D：《郵電局總部大樓——歷史、建築、功能》，郵電局，2019 年。

VALENTE, M R：《澳門的教堂》，澳門文化司署，1993 年。

呂澤強：《圖說澳門——澳門檔案館珍藏城市規劃及建築圖則展覽》，澳門檔案館，2017 年。

吳宗岳：《澳門教堂之旅》，培生教育出版南亞洲有限公司，2010 年。

陳澤成、龍發枝：《澳門歷史建築備忘錄一》，遺產學會，2019 年。

陳澤成、龍發枝：《澳門歷史建築備忘錄二》，遺產學會，2021 年。

菲基立：《澳門建築文物》，澳門文化學會，1988 年。

曹純鏗：《Dialogue - 澳門 1999》，美兆文化事業股份有限公司，1999 年 10 月。

澳門建築師協會：《第二屆澳門建築設計展覽會》，澳門建築師協會，1992 年。

澳門建築師協會：《第三屆澳門建築設計展覽會》，澳門建築師協會，1997 年。

澳門建築師協會：《澳門現代建築》，中國建築工業出版社，1999 年。

澳門藝術博物館：《建築教育小冊子》，澳門藝術博物館，2003 年。

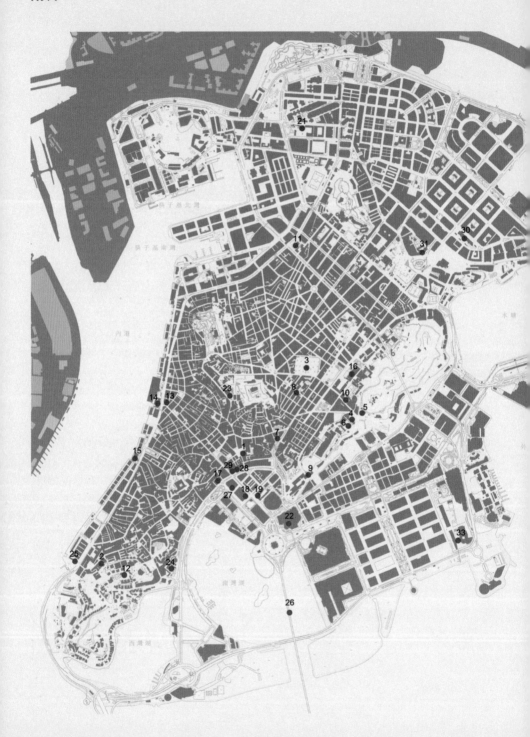

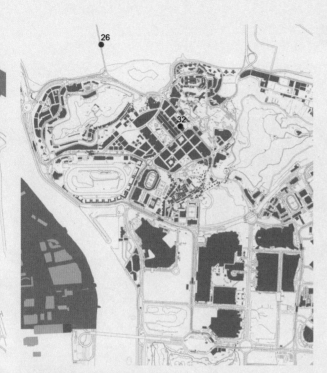

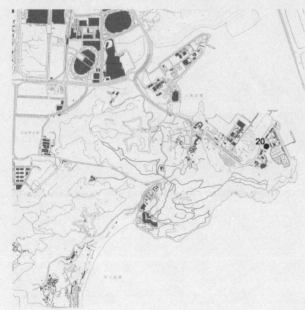

建築物分佈圖

1. 主教座堂
2. 摩爾兵營
3. 聖彌額爾小堂
4. 白宮
5. 知春邨
6. 快樂宮
7. 高可寧大宅
8. 大瘋堂
9. 綠屋仔
10. 得勝斜路 55 號
11. 紅街市
12. 天際線住宅
13. 國際酒店
14. 十六號碼頭
15. 大豐倉碼頭
16. 高美士中葡中學大樓
17. 舊法院大樓
18. 莉娜大廈
19. 澳門葡文學校
20. 九澳七苦聖母小教堂
21. 花地瑪聖母堂
22. 葡京酒店
23. 鳳凰大廈
24. 梁文燕培幼院
25. 航海學校
26. 嘉樂庇總督大橋
27. 國際銀行大廈
28. 財政局大樓
29. 大西洋銀行大樓
30. 消防局黑沙環行動站暨消防學校
31. 馬交石變電站
32. 氹仔消防行動站
33. 澳門文化中心

建築散步路線

一　古典折衷之路

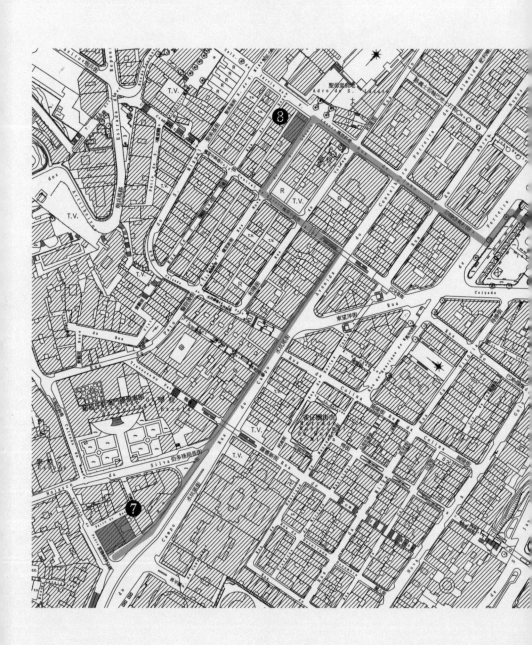

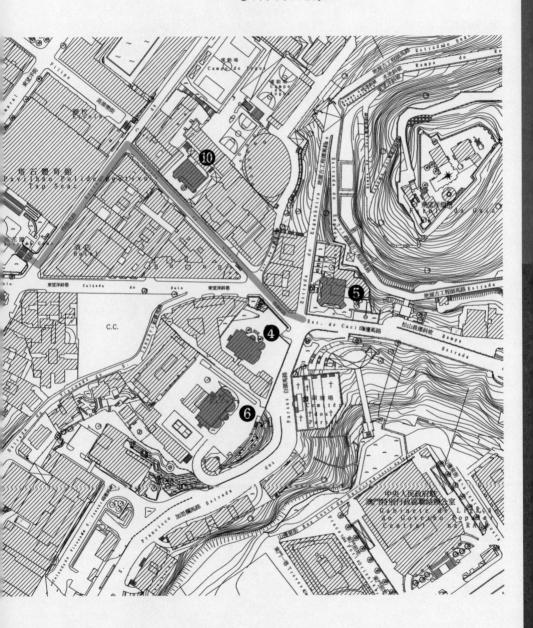

（二） 裝飾藝術之路

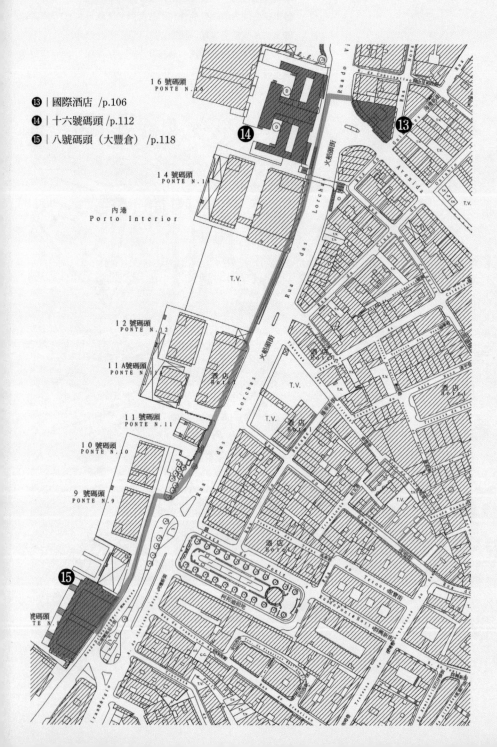

（三） 現代與後現代之路

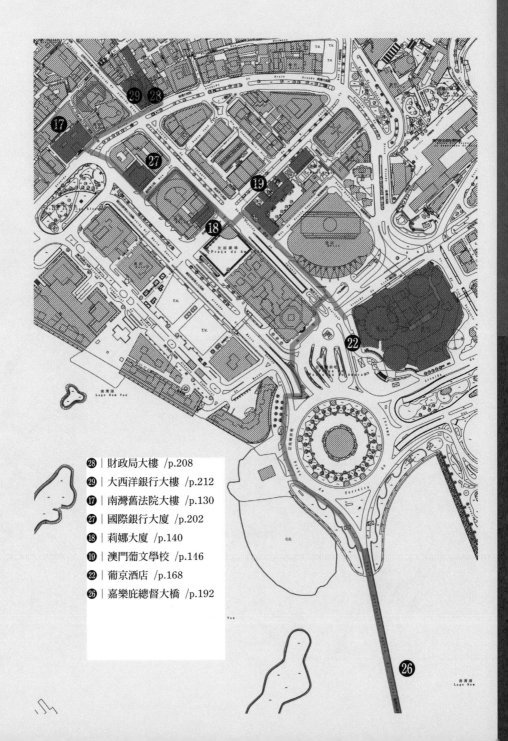

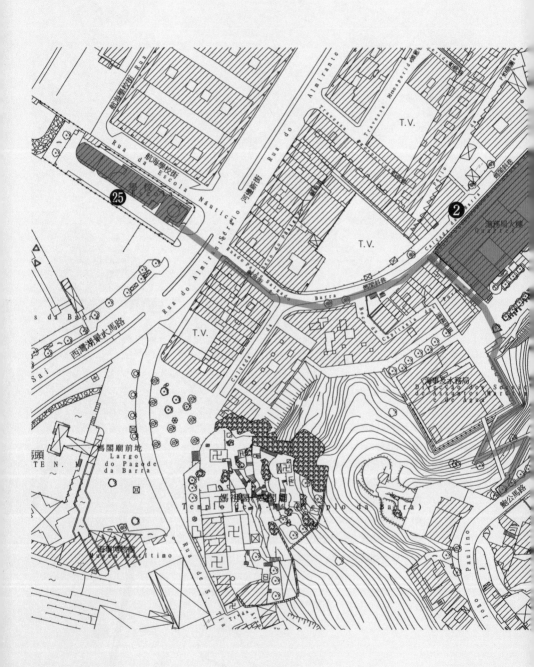

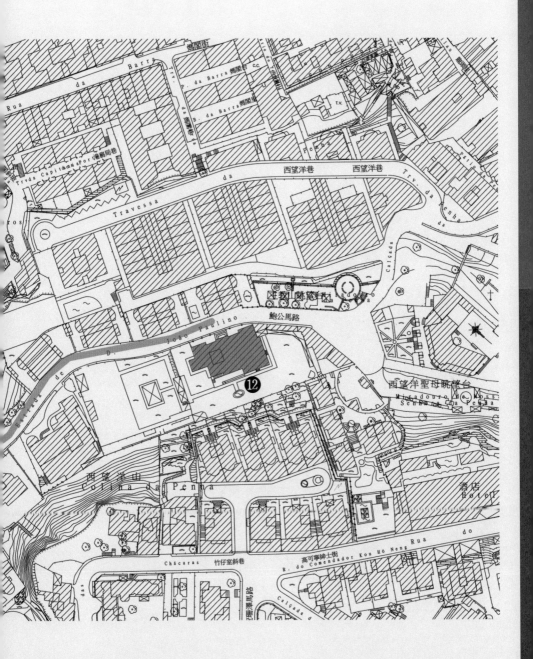

五 黑沙環區

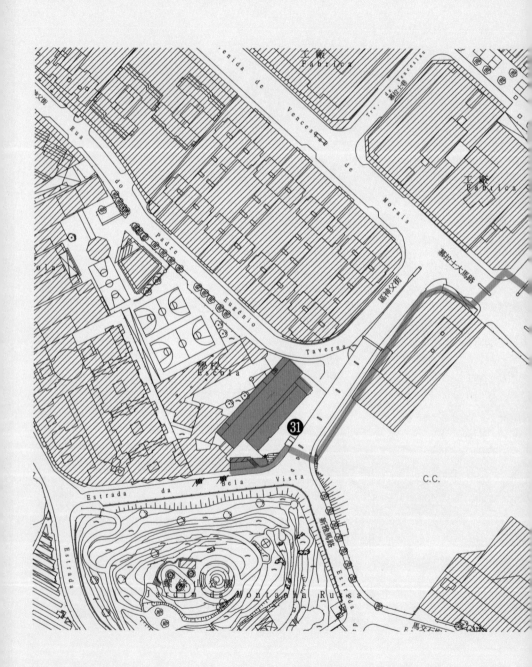

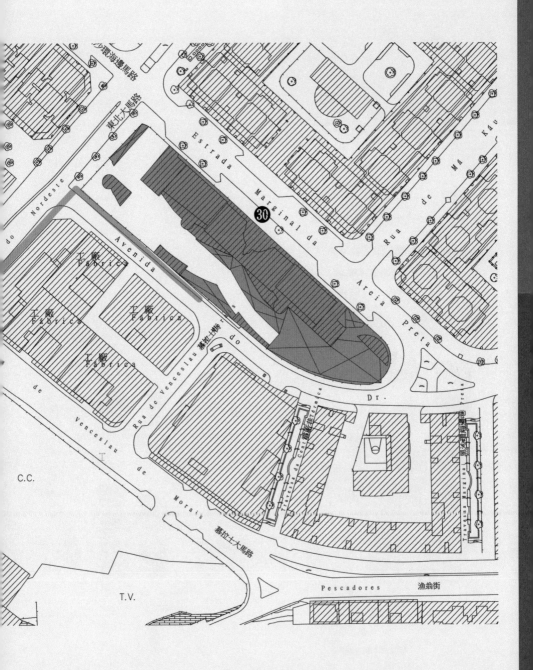